Playtime 陪伴鋼琴系列

拜爾 鋼琴教本

第五級 Level 5

樂理說明｜何真真、劉怡君

插圖設計｜Pencil

製作統籌｜吳怡慧

樂譜製作｜史景獻、陳韋達、沈育姍

美術編輯｜沈育姍、陳以琁

出版發行｜麥書國際文化事業有限公司
　　　　　台北市羅斯福路三段325號4F-2
　　　　　TEL：886-2-23636166
　　　　　FAX：886-2-23627353

http：//www.musicmusic.com.tw

郵政劃撥帳號｜17694713

戶名｜麥書國際文化事業有限公司

中華民國101年11月 初版

編者的話

由德國作曲家、鋼琴家費迪南德‧拜爾（1803—1863）譜寫的《鋼琴基本教程》被人們簡稱為「拜爾」，一百多年來成為鋼琴初學者的啟蒙教材並廣為流傳，至今仍是鋼琴教師使用最多的初級鋼琴教材，其受到廣泛使用的原因是，無論在彈奏或是樂理知識上，它極具系統性並循序漸進、由淺入深，好入門、也涵蓋各種鋼琴的彈奏技巧。

在彈奏技巧上，從加強手形、身體與手位、指法、視譜、觸鍵、節奏音形、音階、音群等訓練；樂理知識內容有：大小調音階、半音階練習以及雙音、三連音、倚音、單手、雙手、三手、四手聯彈等各種練習曲，其旋律優美、節奏鮮明的簡短小曲共有109首，所以在技術性和音樂性等結合方面，都不失為一本學習鋼琴演奏的優秀初級教材。

但由於現代人的需求，原版的編排顯得較枯燥乏味，所以編者在此重新編寫與改版，補足原有講解上的不足，使之更適用於各階段的初學者，我們將之分為共五級，在補強上面有以下的重點：

（1）專闢篇章講解樂理並加入譜例（如拍子、拍號、術語、調性、終止式…），使學生更易明白。
（2）各種彈奏技巧（斷奏、圓滑奏、和弦、音階轉指、裝飾音…）並另外設計簡短練習譜例，使學生更易理解。
（3）色彩鮮明頁面生動活潑，更有精製的插畫讓學生有豐富的視覺享受。
（4）加入知識加油站及音樂家生平小故事，使學生擁有更多的音樂歷史知識
（5）製作教學示範DVD，由編者二位老師親自為學員示範手形、身體與手位、指法等，與所有的曲目演奏示範，非常適合自學的學員或是有老師的學生在家複習的好幫手。

此外由我們二位編者所編著的「Playtime併用曲集」與「拜爾教本」的訓練相輔相成，都是耳熟能詳的中外經典名曲或是民謠，又有音樂CD的伴奏搭配極具音樂性，更因此建立對風格的認識，建議老師或是自學者搭配使用效果更佳。

編者 何真真、劉怡君 謹

編者簡歷

何真真　美國Berklee College of Music爵士碩士畢，現任實踐大學兼任講師；也是音樂創作人、製作人，音樂專輯出版有「三顆貓餅乾」、「記憶的美好」，風潮唱片發行；書籍著作有「爵士和聲樂理」與「爵士和聲樂理練習簿」；也曾為舞台劇、電視廣告與連續劇創作許多配樂。

劉怡君　美國Berklee College of Music畢，從事鋼琴教學工作多年，對於兒童音樂教育有豐富的經驗。多次應邀擔任爵士鋼琴大賽決賽評審，也曾為傳統劇曲製作配樂。

陪伴鋼琴系列
拜爾鋼琴教本《第五級》

目錄

十六分音符

是全音符的16等分，假設在4/4拍中，十六分音符等於四分之一拍
(0.25拍)。通常我們會把4個十六分音符串成一成為一拍。

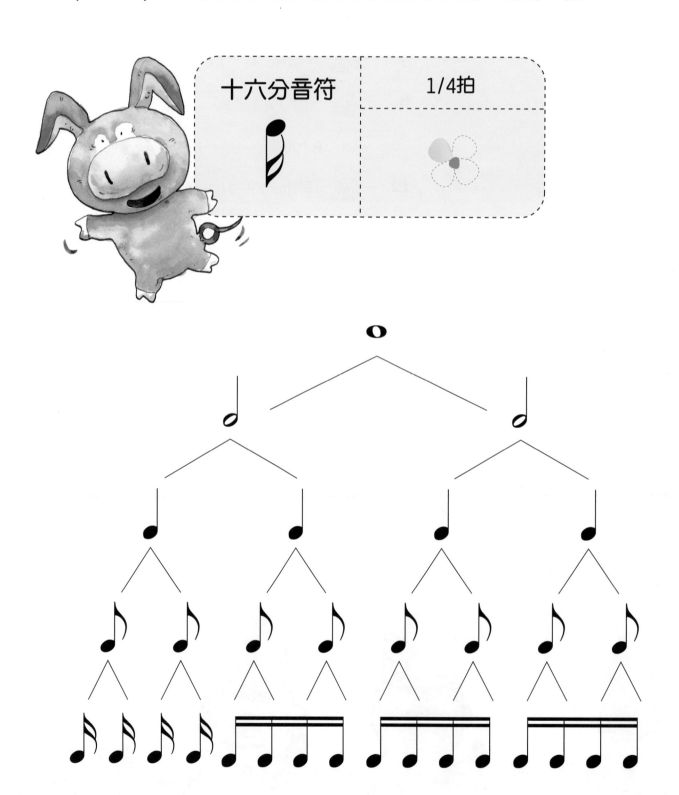

十六分音符	1/4拍

十六分休止符

是全休符的16等分，假設在4/4拍中，十六分休止符等於休息四分之一拍(0.25拍)

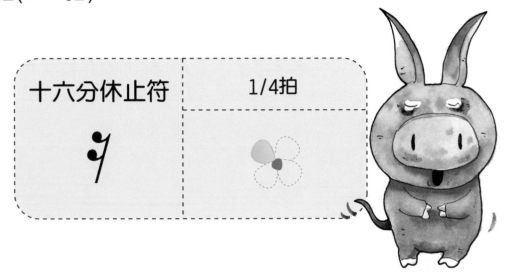

十六分休止符	1/4拍

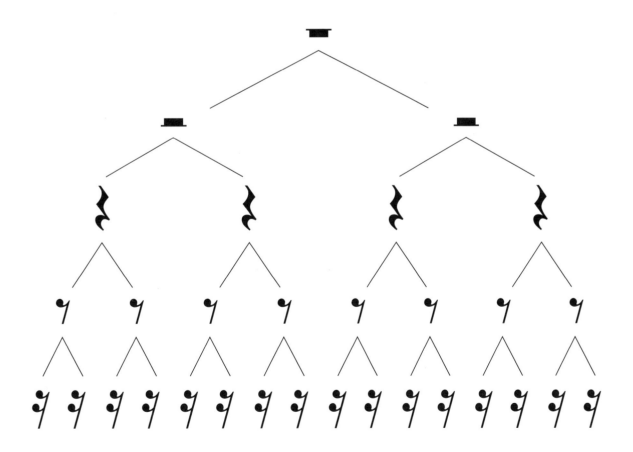

Moderato

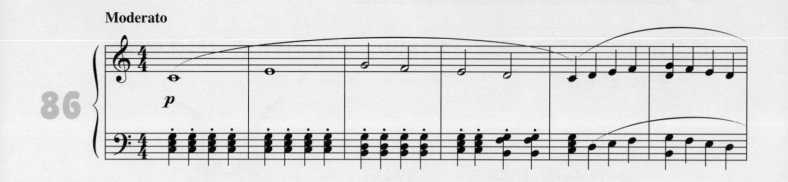

86

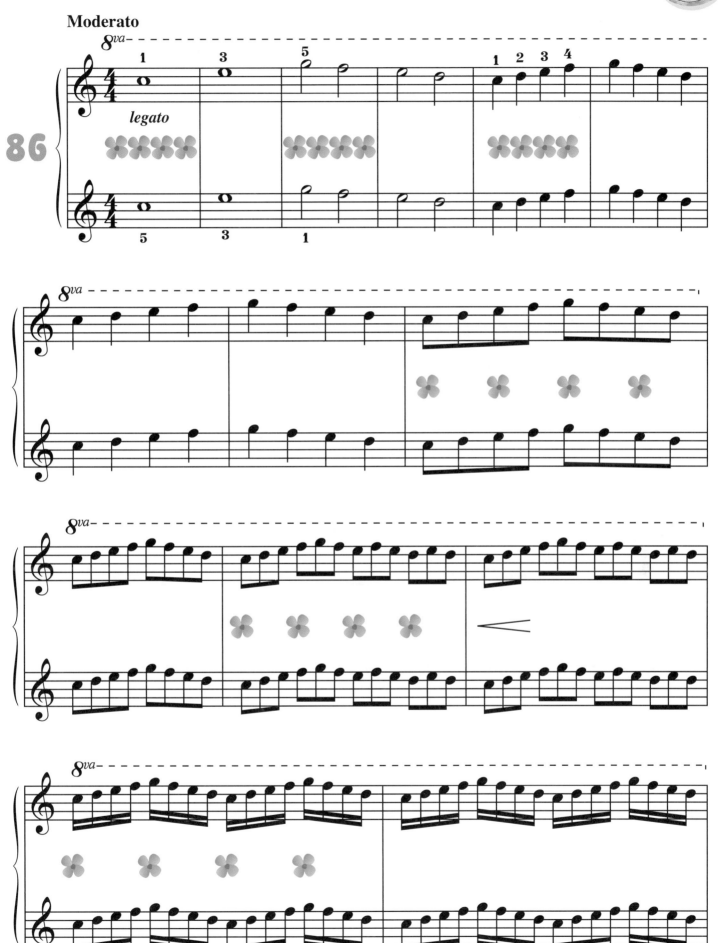

老師 TEACHER

Allegro moderato

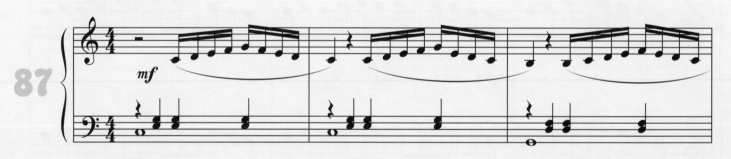

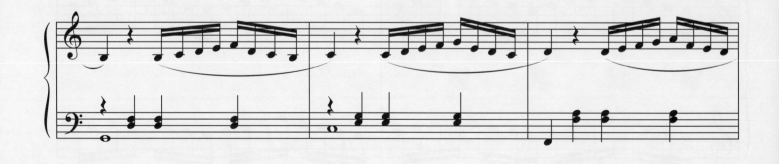

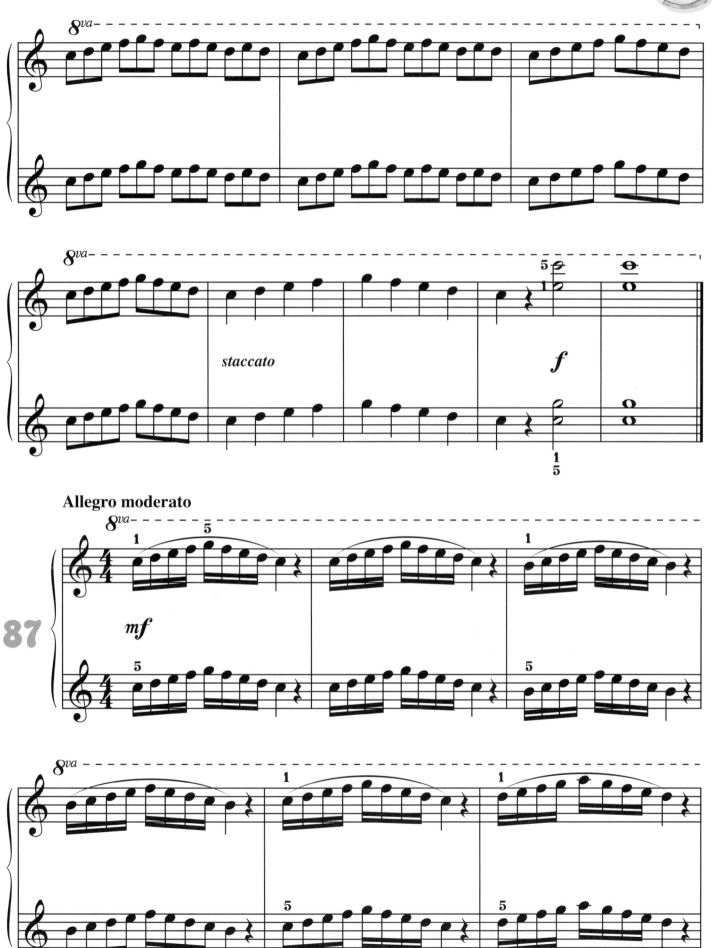

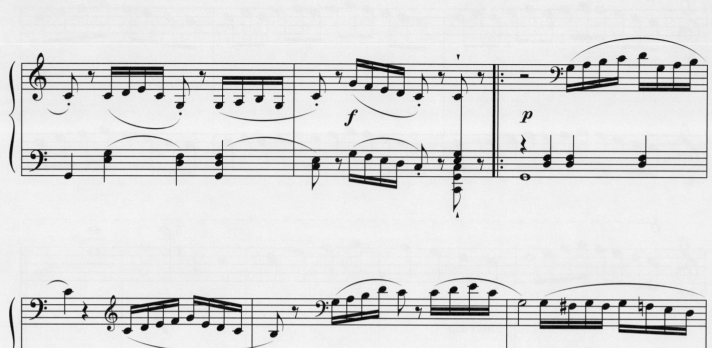

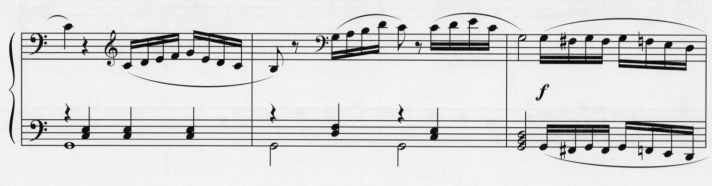

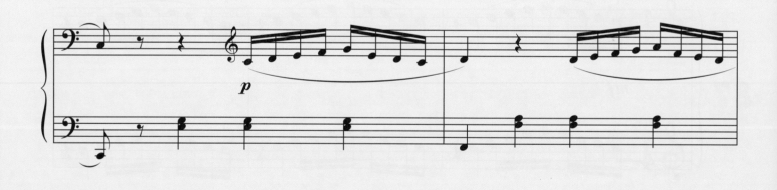

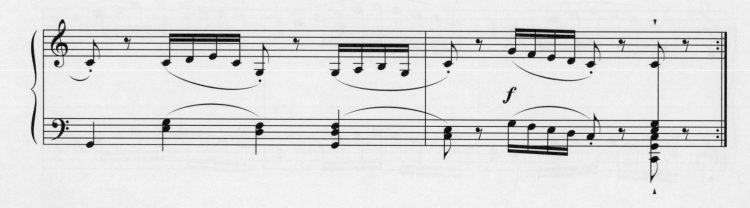

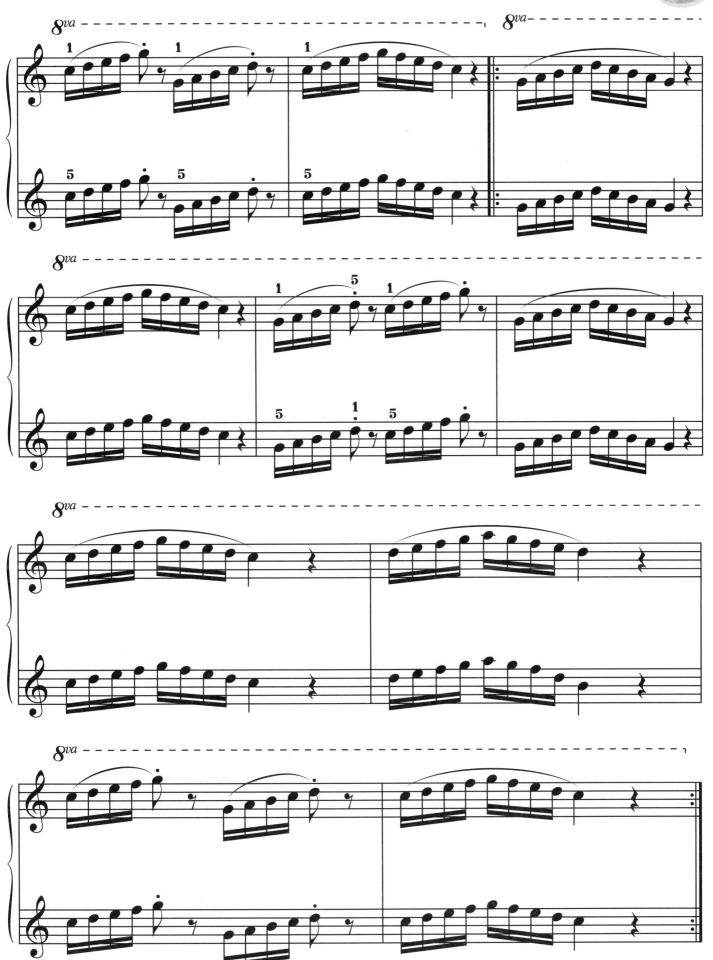

附點八分音符

附點八分音符	3/4拍

 附點音符表示再加上原音符的一半。假設在4/4拍中，附點八分音符等於四分之三拍(0.75拍)。

 附點八分音符通常會和另一個16分音符組合成一拍。

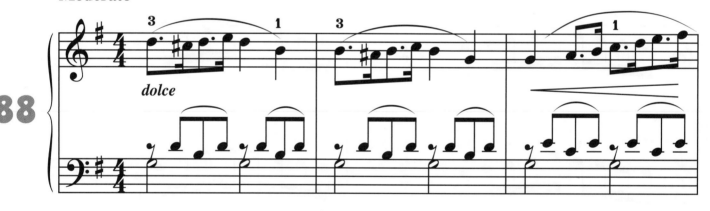

Moderato

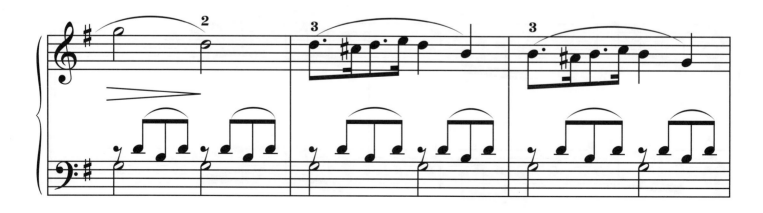

88

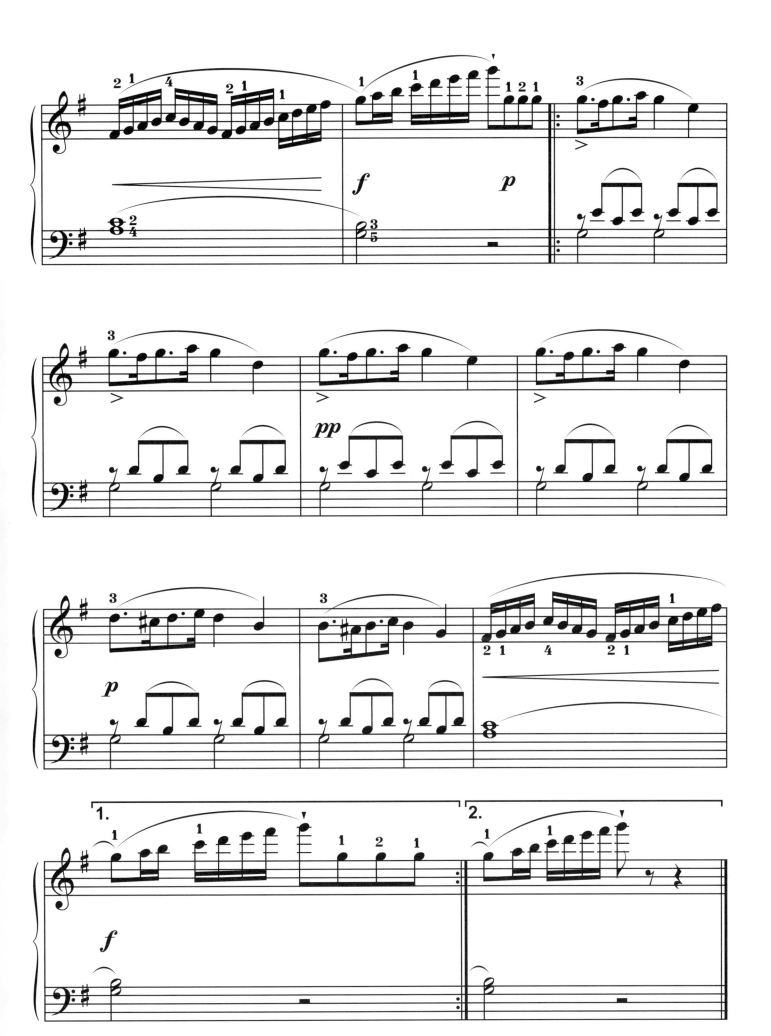

13

Andante

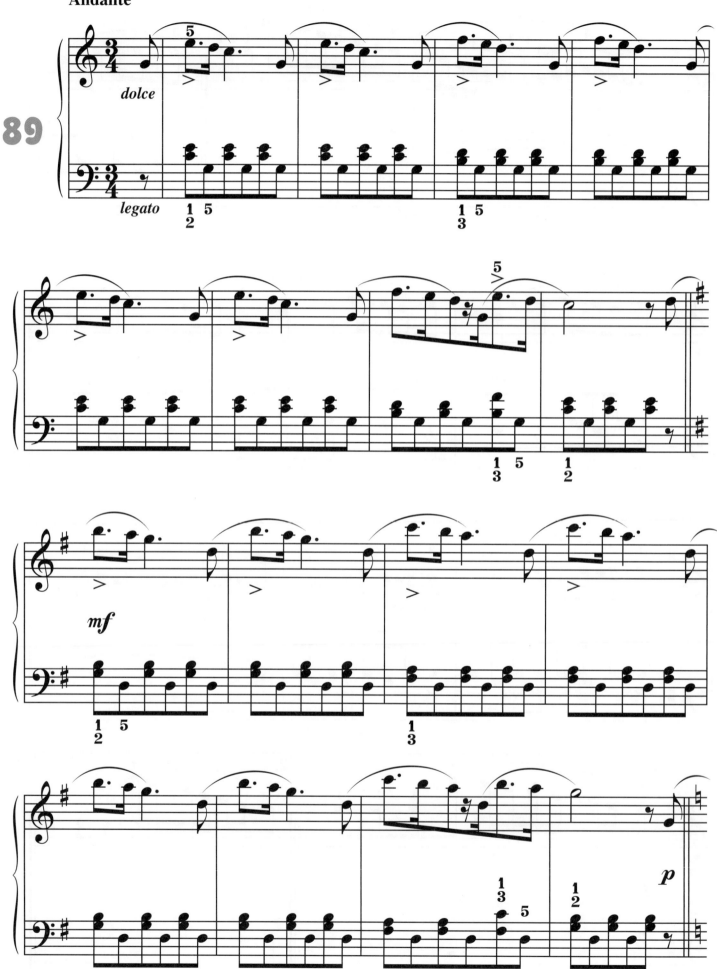

重音記號

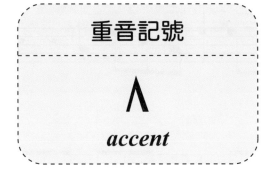

重音記號

∧

accent

記於音符上方或是下方，表示
演奏該音符須強重些，但音符
的長度不變，重音記號有2種，
一為">"弱的重音，第2種是"∧"
強的重音在 *mf* 以上。

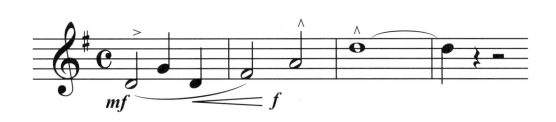

15

Allegretto

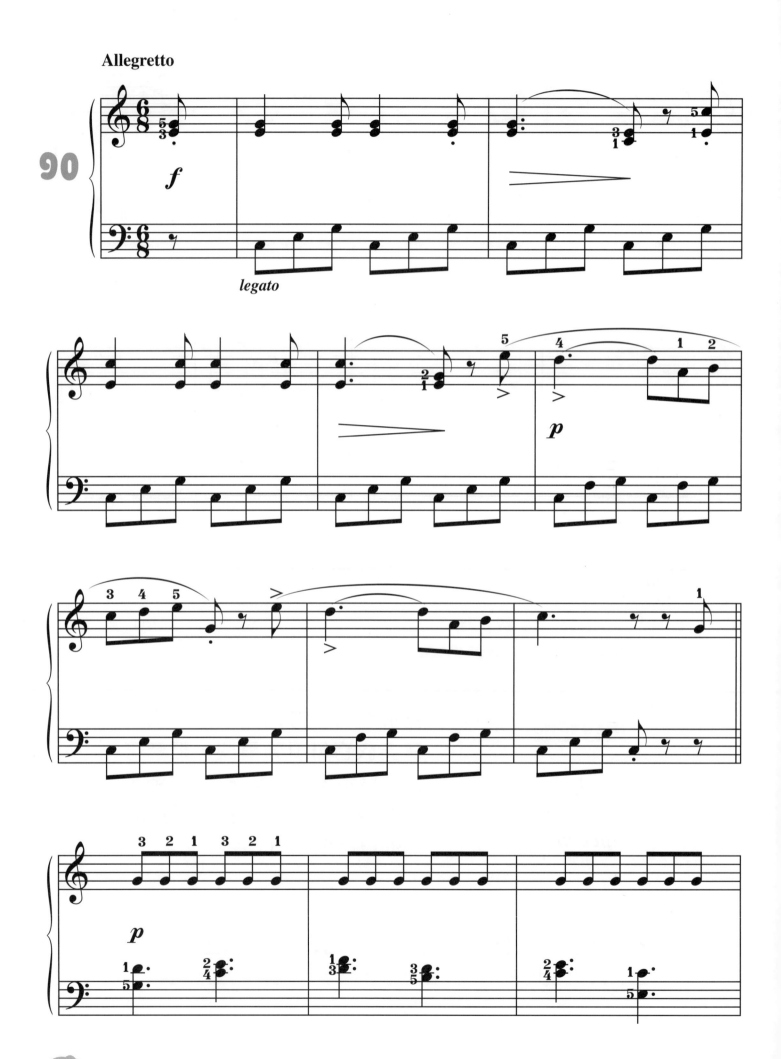

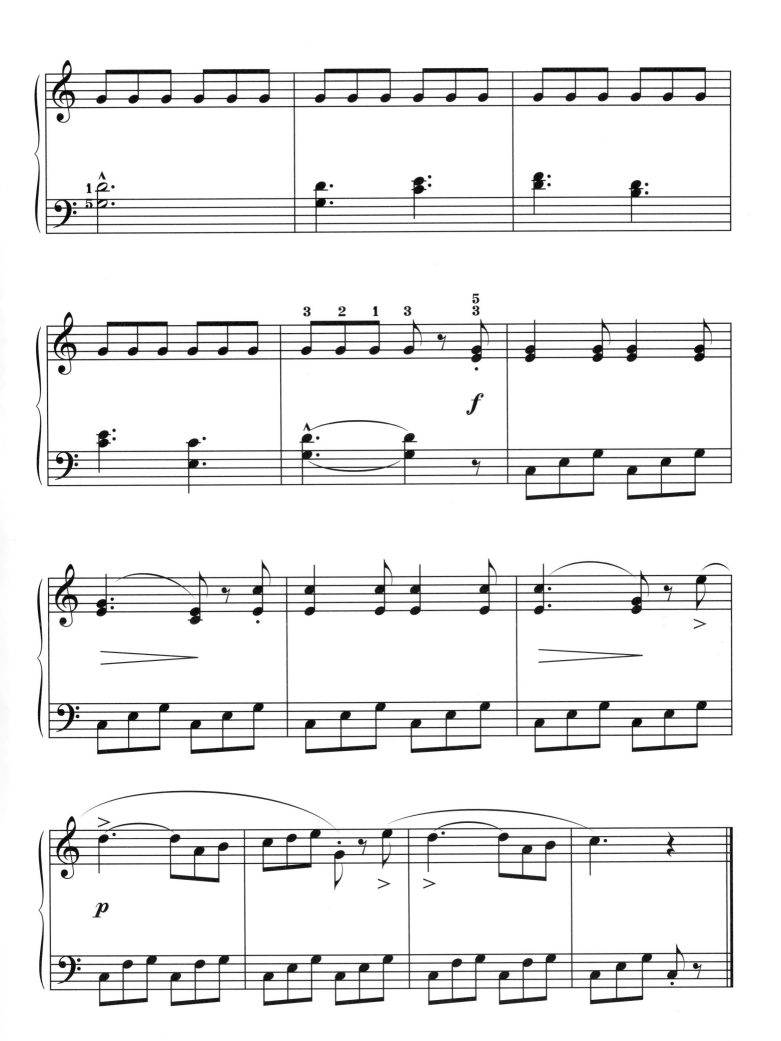

Am小調

Am小調的構成也是來自鋼琴上的白鍵,但它是2、3音還有5、6音之間是半音,由於從A音開始當作第一音,這樣我們稱作Am自然小調。

Am自然小調音階

是來自鋼琴白鍵的自然音階,所以它沒有調號,從A開始建立音階稱為Am自然小調音階。

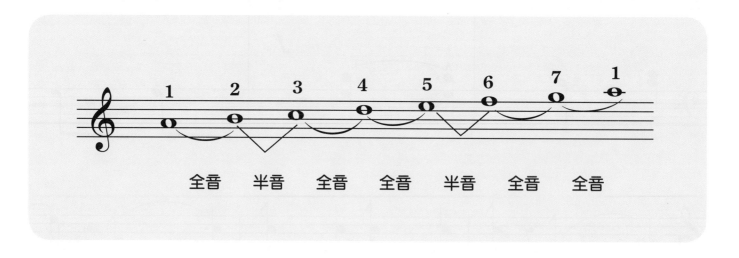

全音　　半音　　全音　　全音　　半音　　全音　　全音

Am小調還有另外2種變化：

1 和聲小音階

無論音階上行或是下行，將自然小音階的第七音升高半音成為和聲小音階。

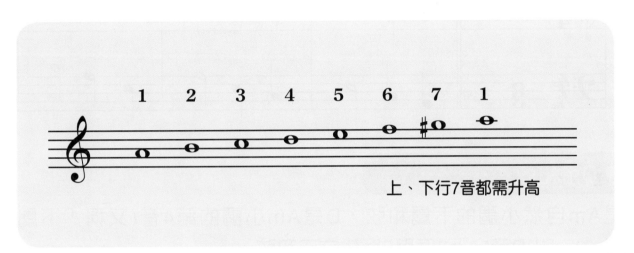

上、下行7音都需升高

2 旋律小音階

是將自然小音階上行時的第六、七音升高半音，下行則恢復自然小音階。

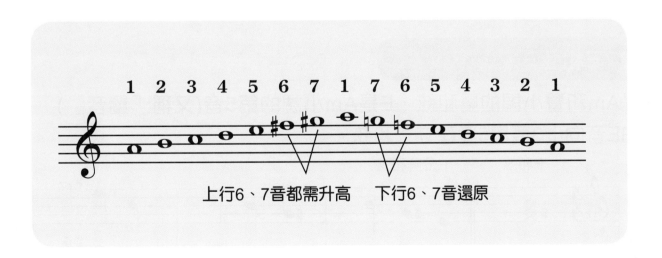

上行6、7音都需升高　　下行6、7音還原

Am自然小調音階：Am、Dm、E

 Am和弦‥‥‥‥Im

Am小調的主音和弦，由主音A音向上3度與5度建立三和弦。

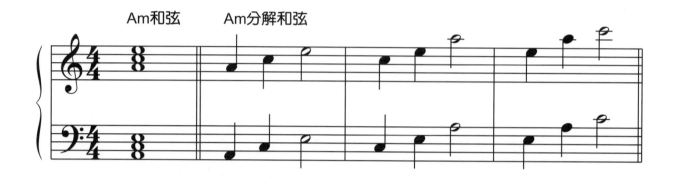

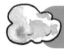 **Dm和弦‥‥‥‥IVm**

是Am自然小調的下屬和弦，D是Am小調的第4音(又稱「下屬音」)，由D音向上3度與5度建立三和弦。

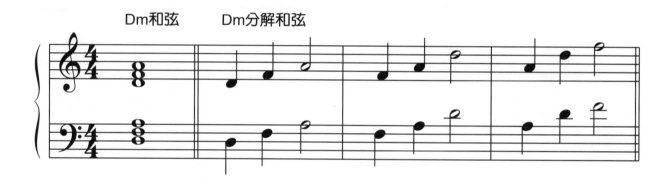

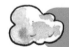 **E和弦‥‥‥‥V**

是Am和聲小調的屬和弦，E是Am小調的第5音(又稱「屬音」)，由E音向上3度與5度建立三和弦。

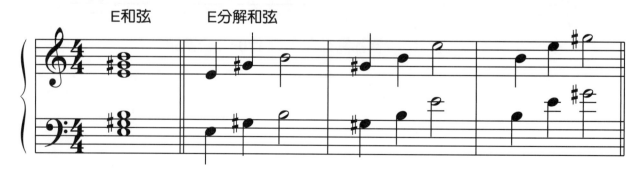

20
© 2012 Vision Quest Publishing Inc., Ltd.

A小調音階練習

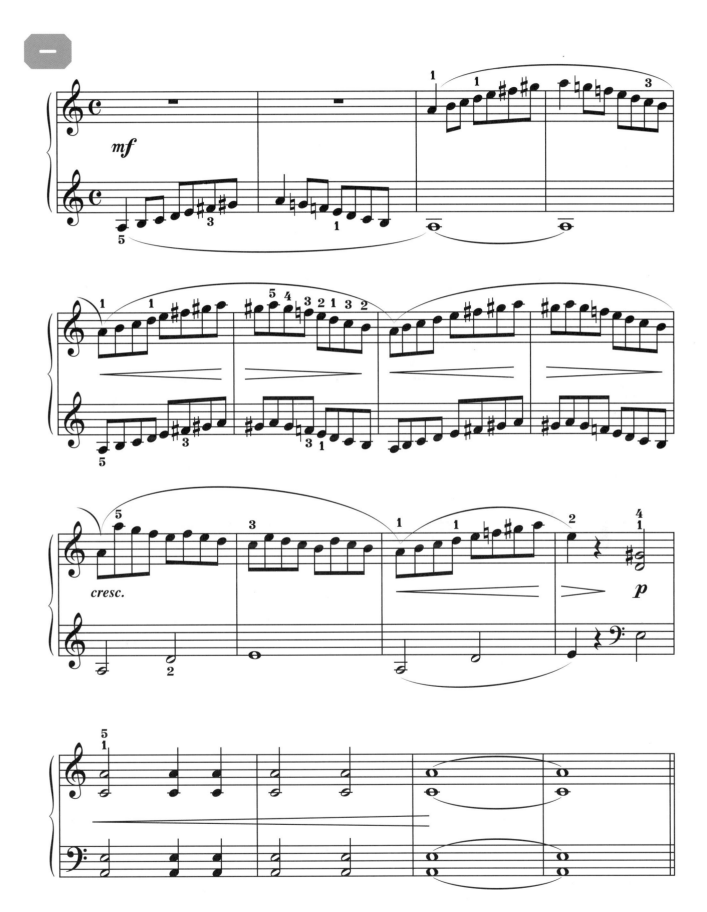

Allegretto

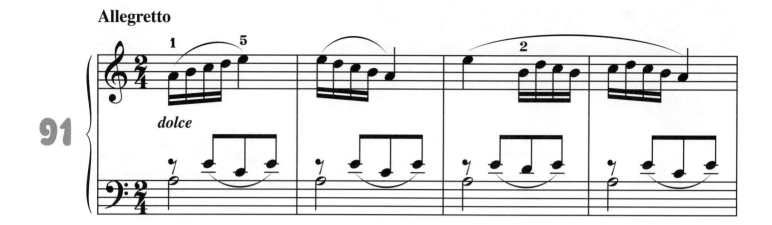

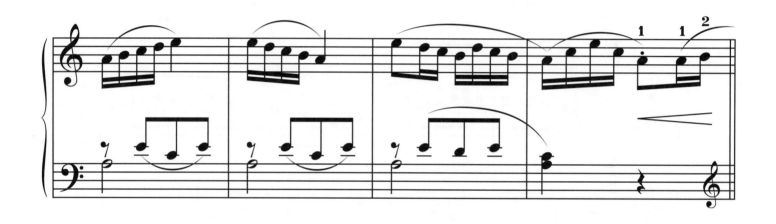

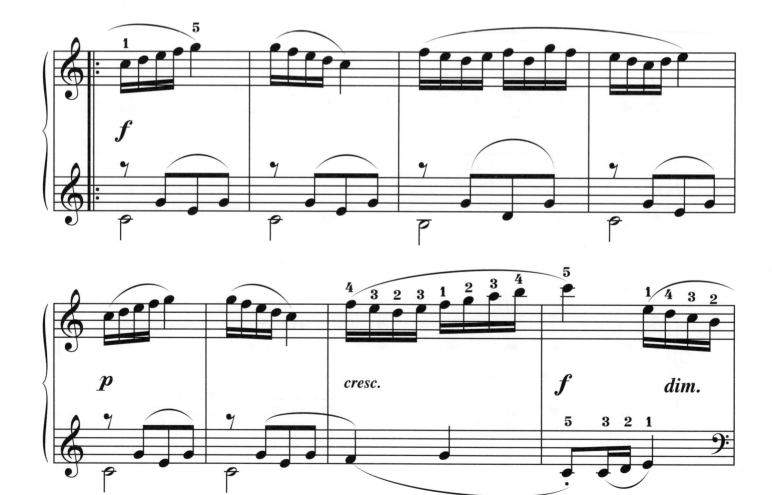

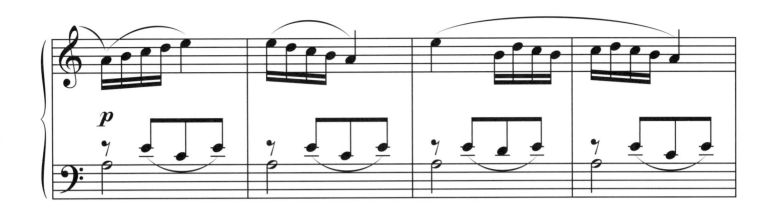

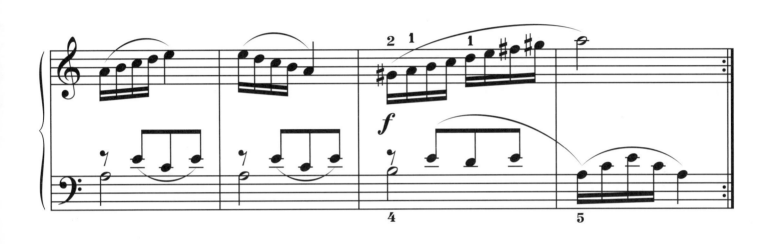

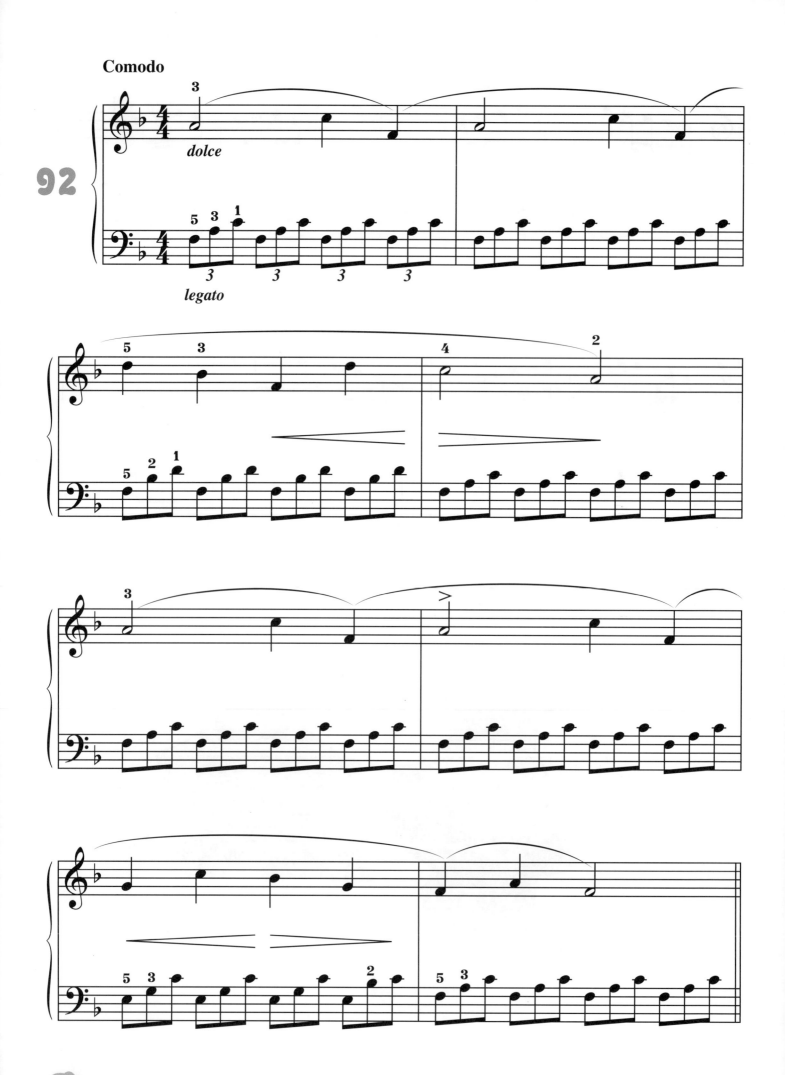

92

Comodo

dolce

legato

© 2012 Vision Quest Publishing Inc., Ltd.

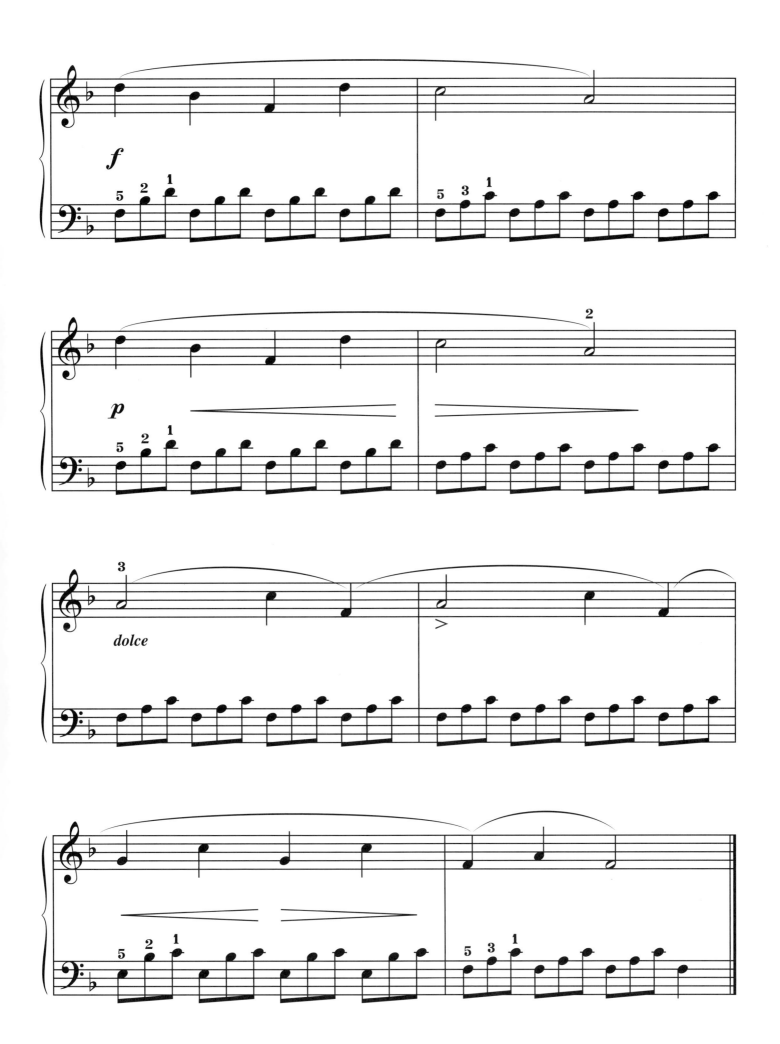

Moderato

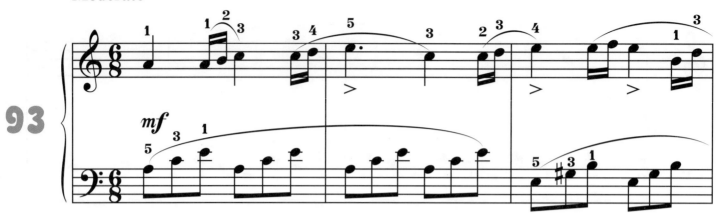

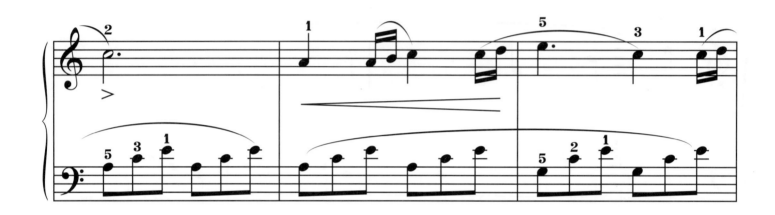

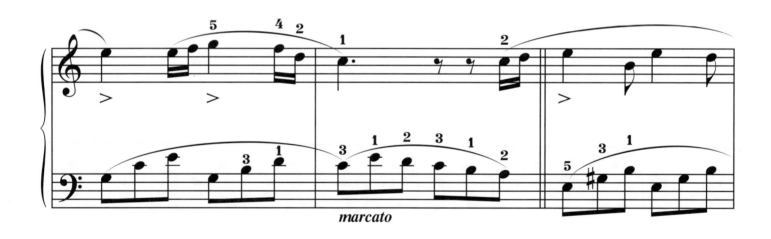

marcato

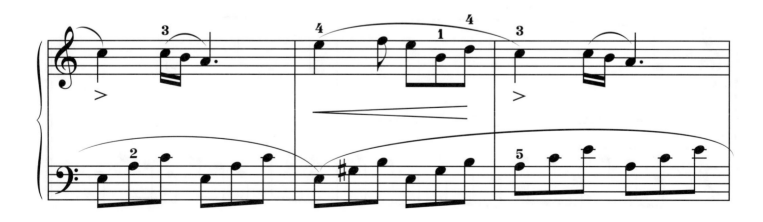

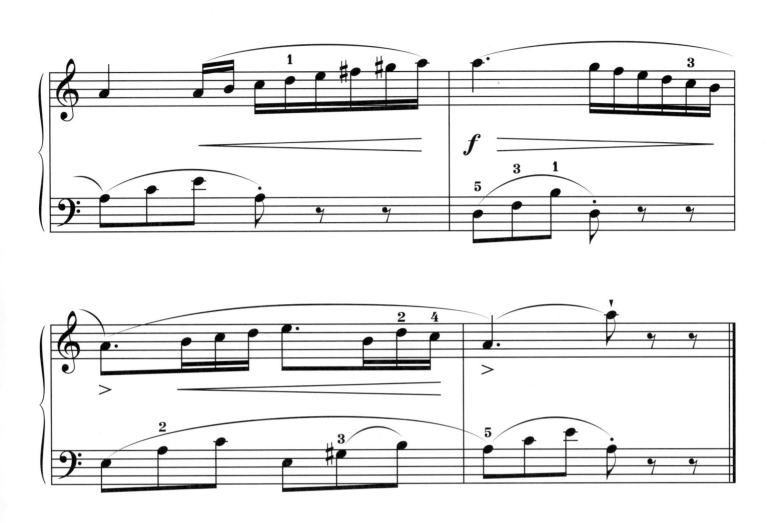

F大調

我們之前在第四冊P5有提到C大調的構成，所以我們現在依照C大調的模式就是3、4音還有7、1音是半音的模式，但是從F音開始當作第一音，這樣我們稱作F大調。

F大調音階

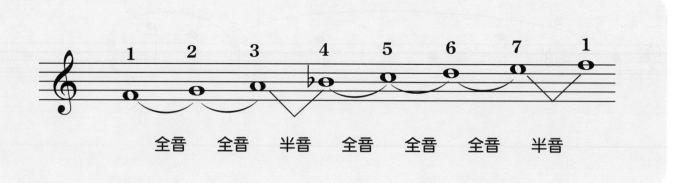

F大調調號

在譜號一開始的地方寫上調號，這樣表示歌曲中所有的B音都要變成B♭。

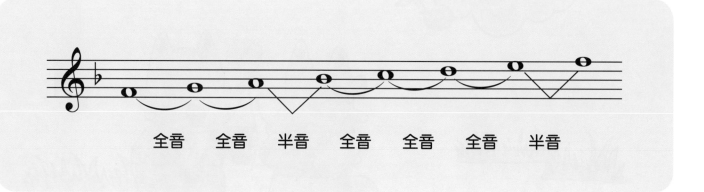

F大調中的和弦：F、B♭、C

 F和弦‥‥‥‥‥I

F大調的主音和弦，由主音F音向上3度與5度建立三和弦。

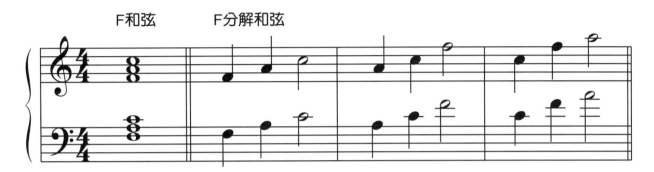

 B♭和弦‥‥‥‥‥IV

是F大調的下屬和弦，B♭是F大調的第4音(又稱「下屬音」)，由B♭音向上3度與5度建立三和弦。

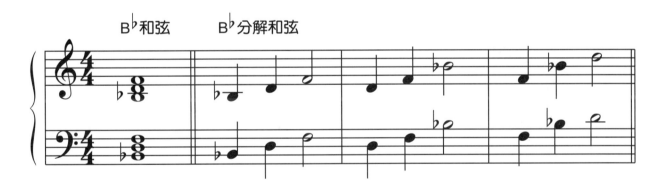

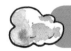 **C和弦‥‥‥‥‥V**

是F大調的屬和弦，C是F大調的第5音(又稱「屬音」)，由C音向上3度與5度建立三和弦。

F大調音階練習

一

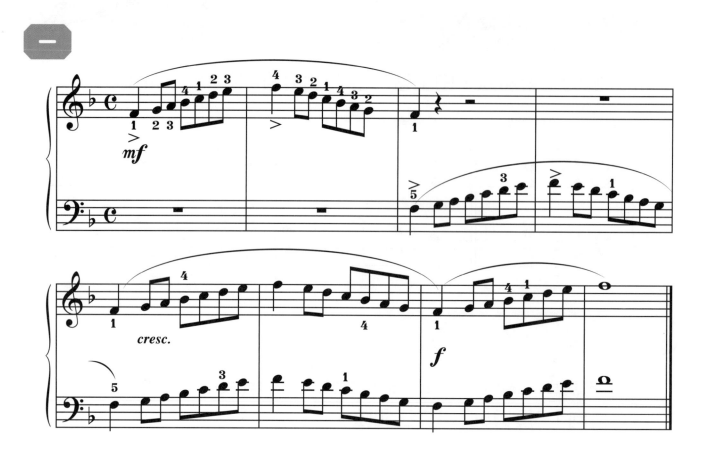

二

Allegro moderato

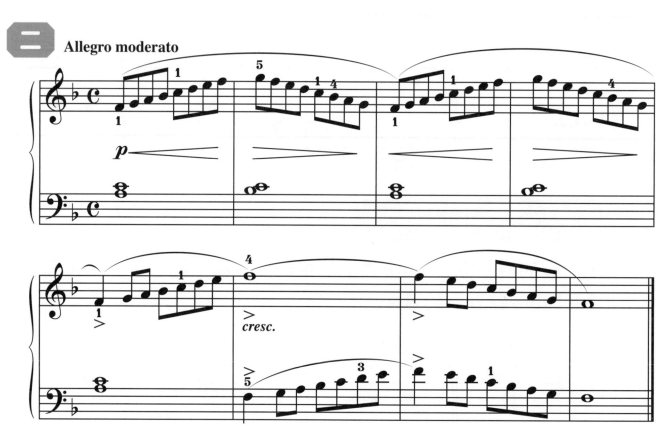

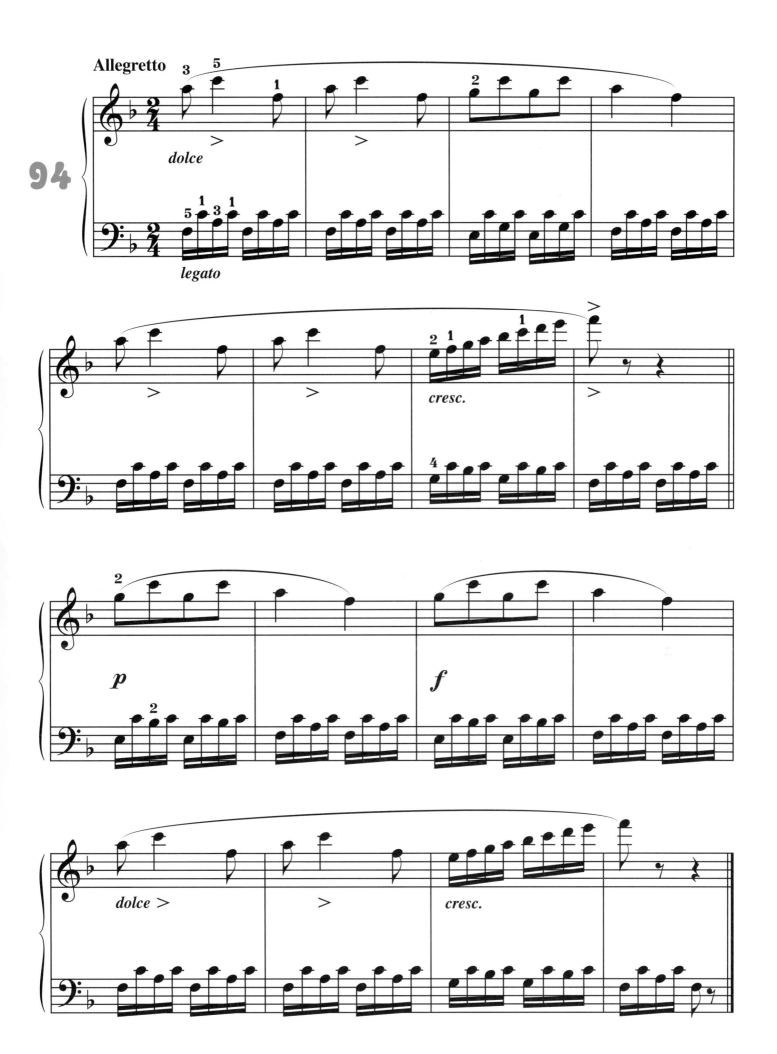

Allegretto

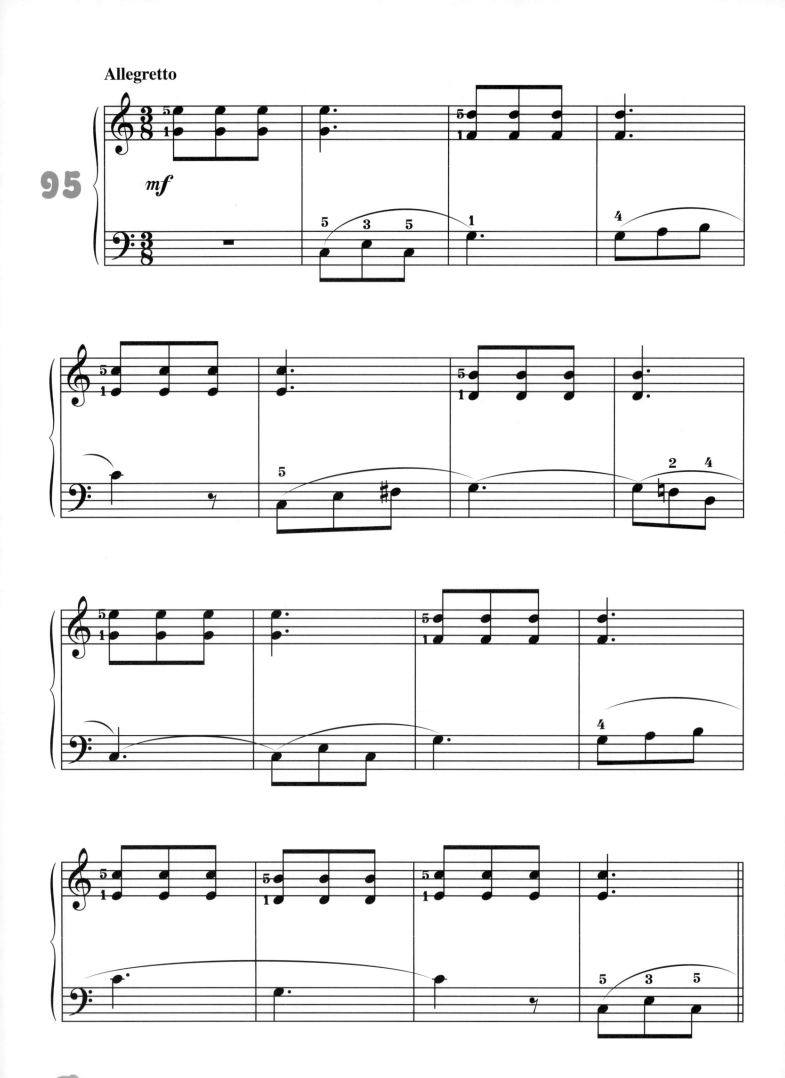

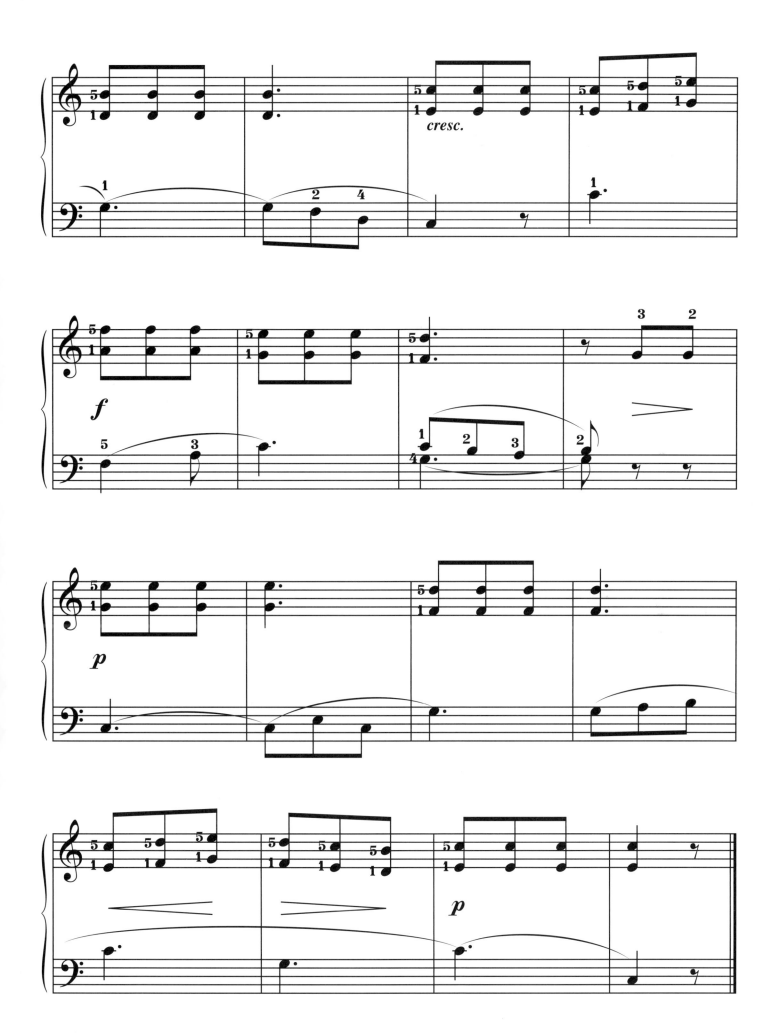

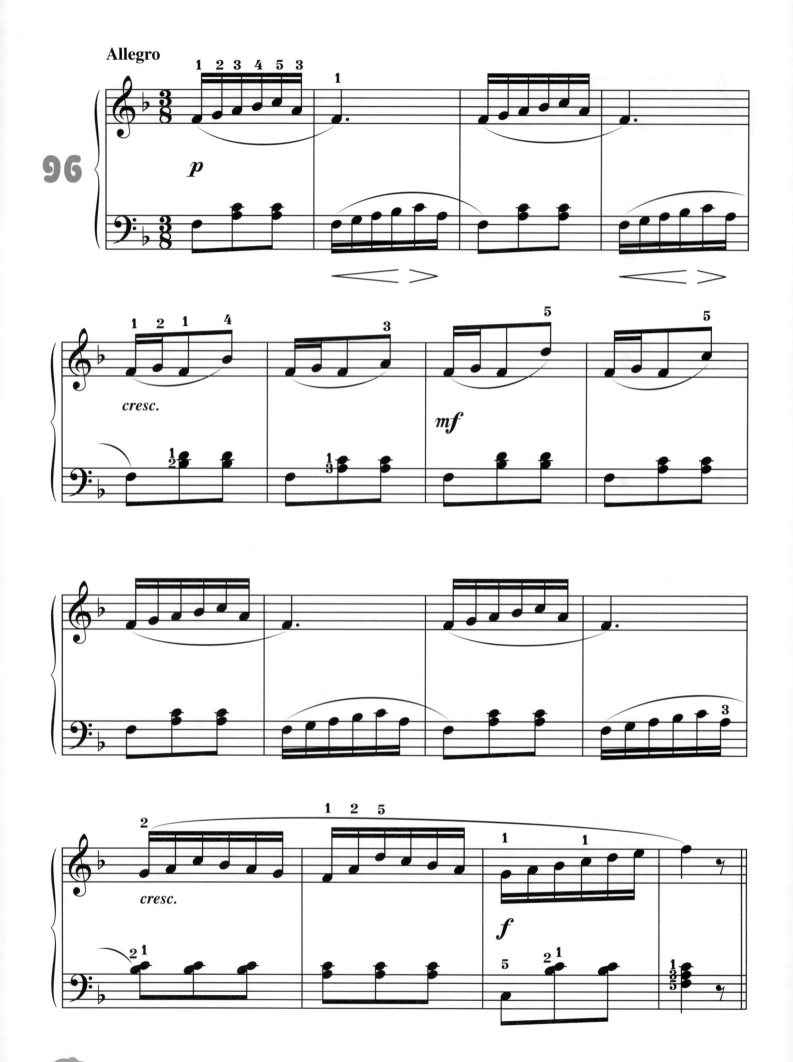

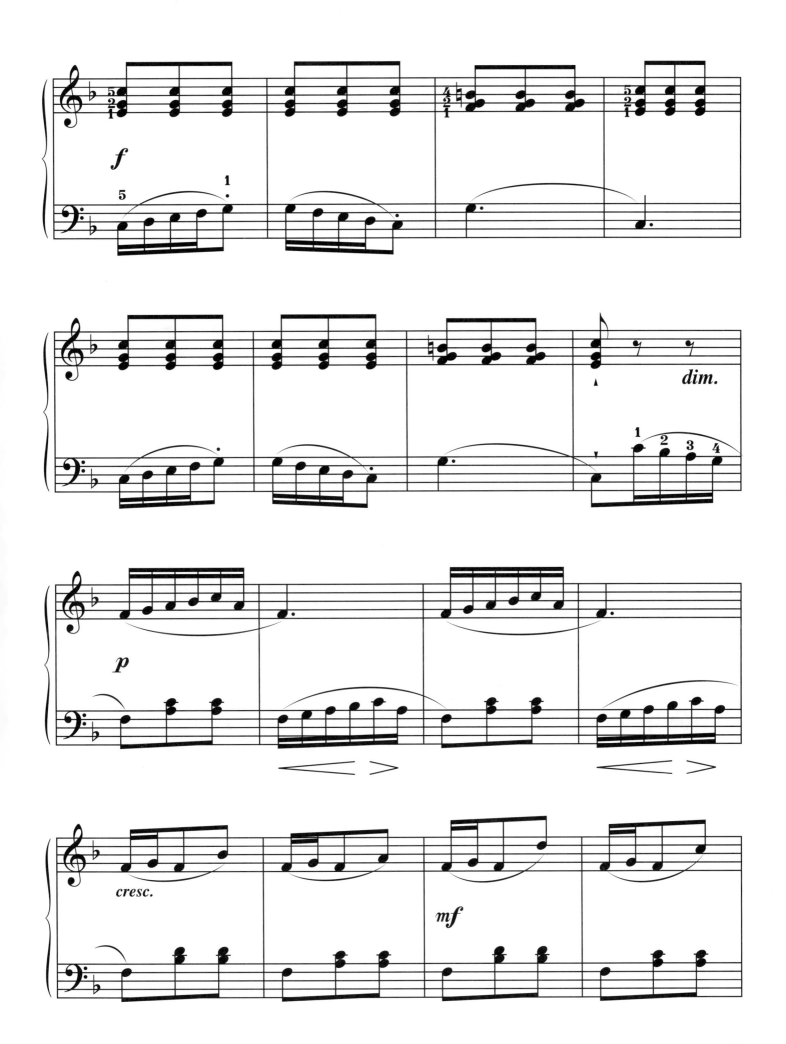

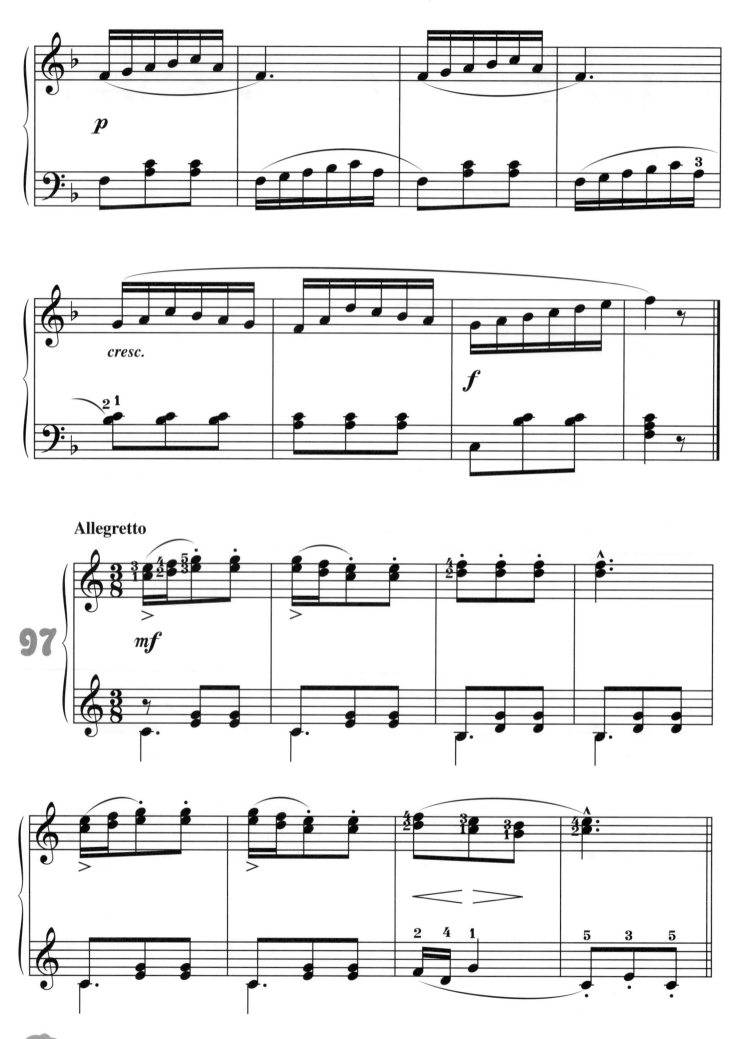

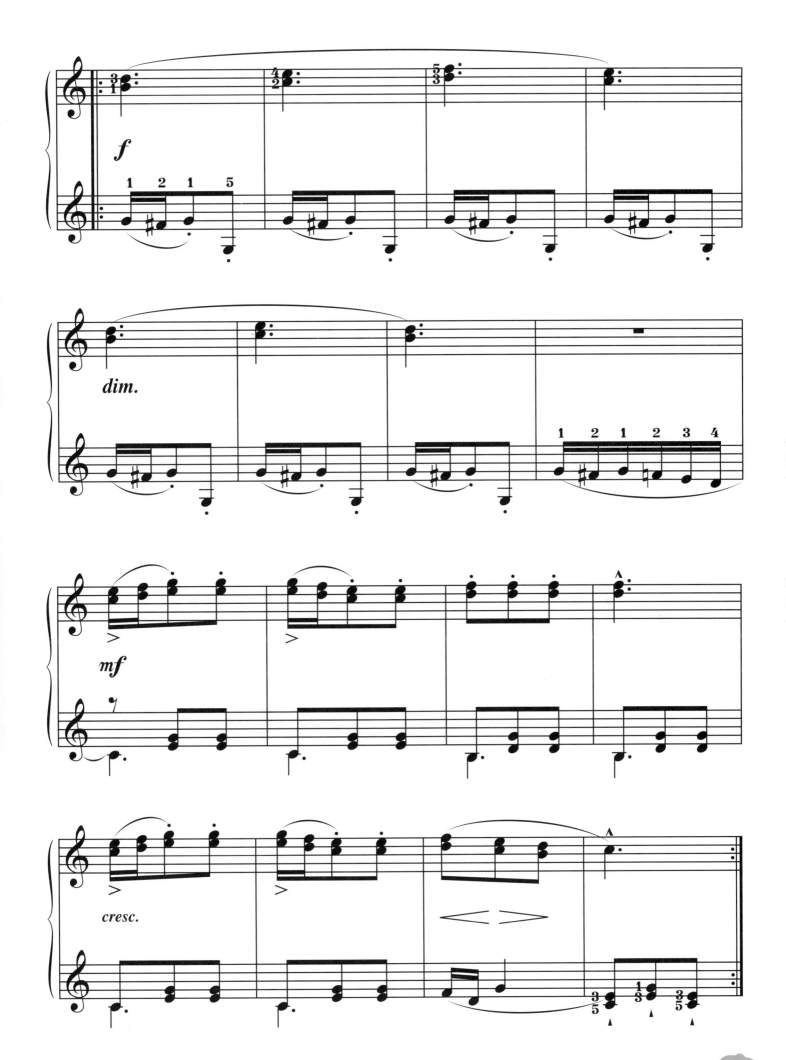

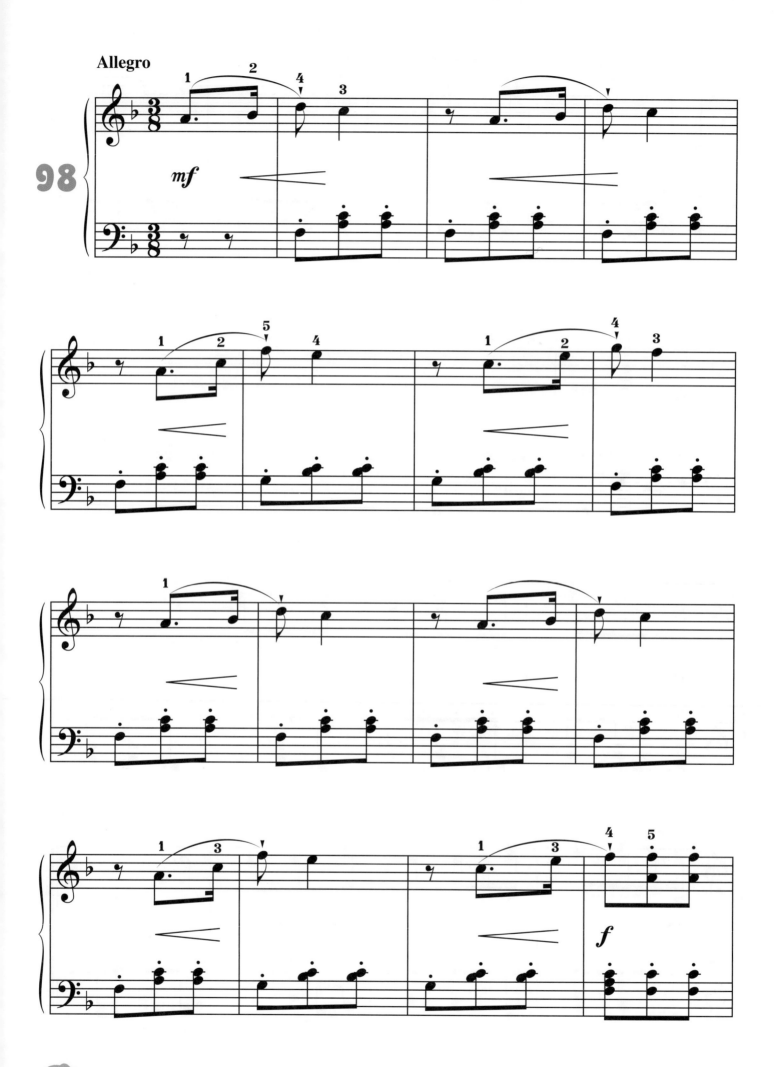

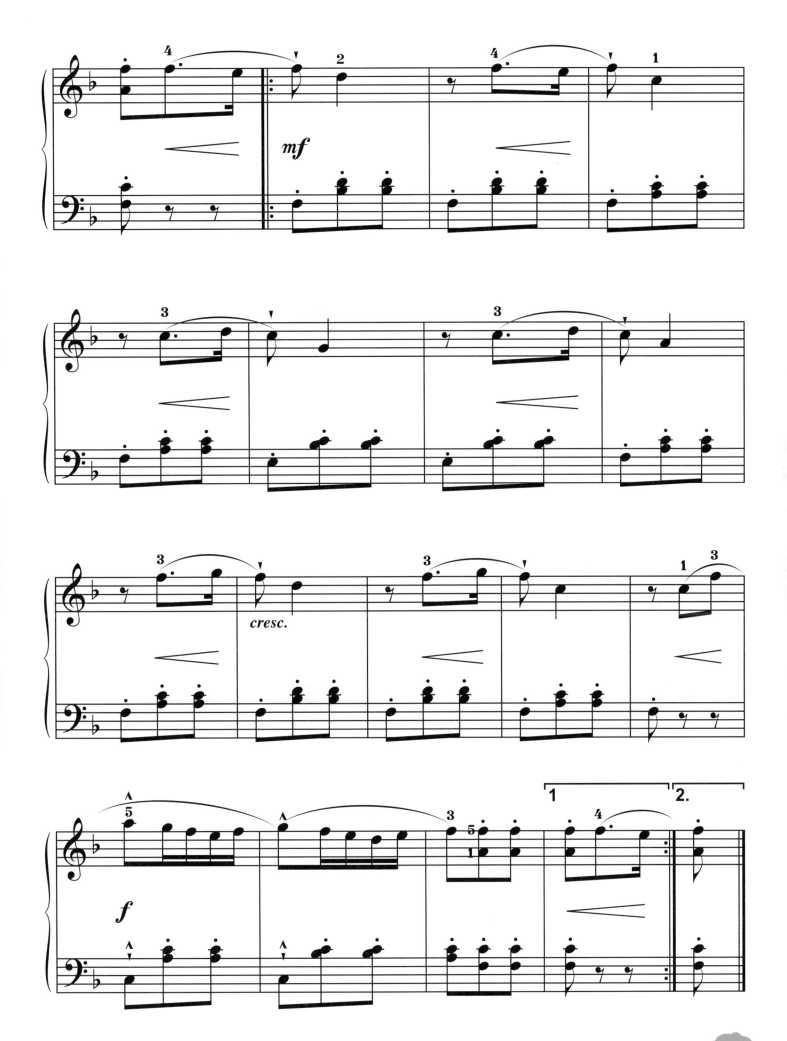

39

B♭ 大調

我們之前在第四冊P5有提到C大調的構成，所以我們現在依照C大調的模式就是3、4音還有7、1音是半音的模式，但是從B♭音開始當作第一音，這樣我們稱作B♭大調。

 B♭ 大調音階

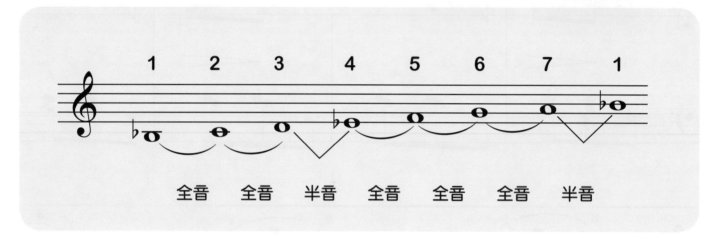

 B♭ 大調調號

在譜號一開始的地方寫上調號，這樣表示歌曲中所有的B、E音都要變成B♭、E♭。

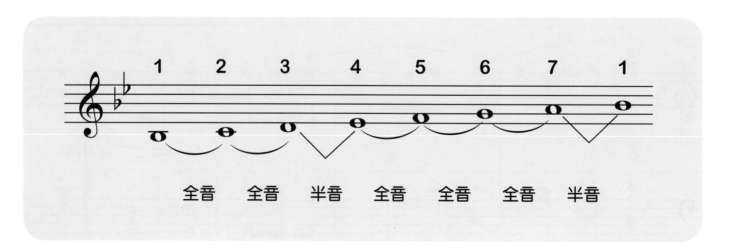

 # B♭大調中的和弦：B♭、E♭、F

 ## B♭和弦‥‥‥‥‥‥I

B♭大調的主音和弦，由主音B♭音向上3度與5度建立三和弦。

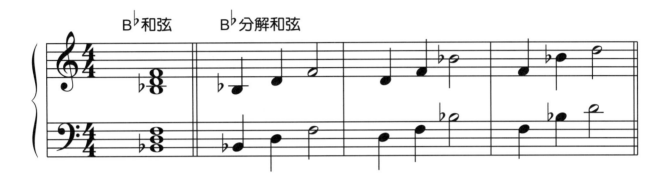

 ## E♭和弦‥‥‥‥‥‥IV

是B♭大調的下屬和弦，E♭是B♭大調的第4音(又稱「下屬音」)，由E♭音向上3度與5度建立三和弦。

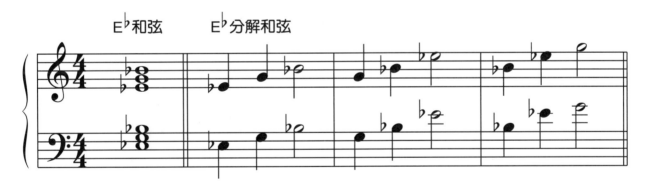

是B♭大調的屬和絃，F是B♭大調的第5音(又稱「屬音」)，由F音向上3度與5度建立三和弦。

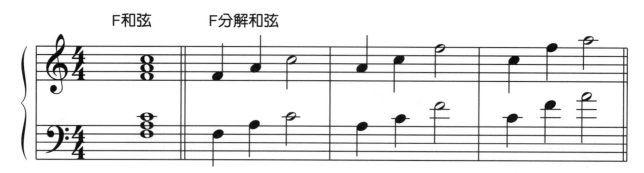

F和弦　　　F分解和弦

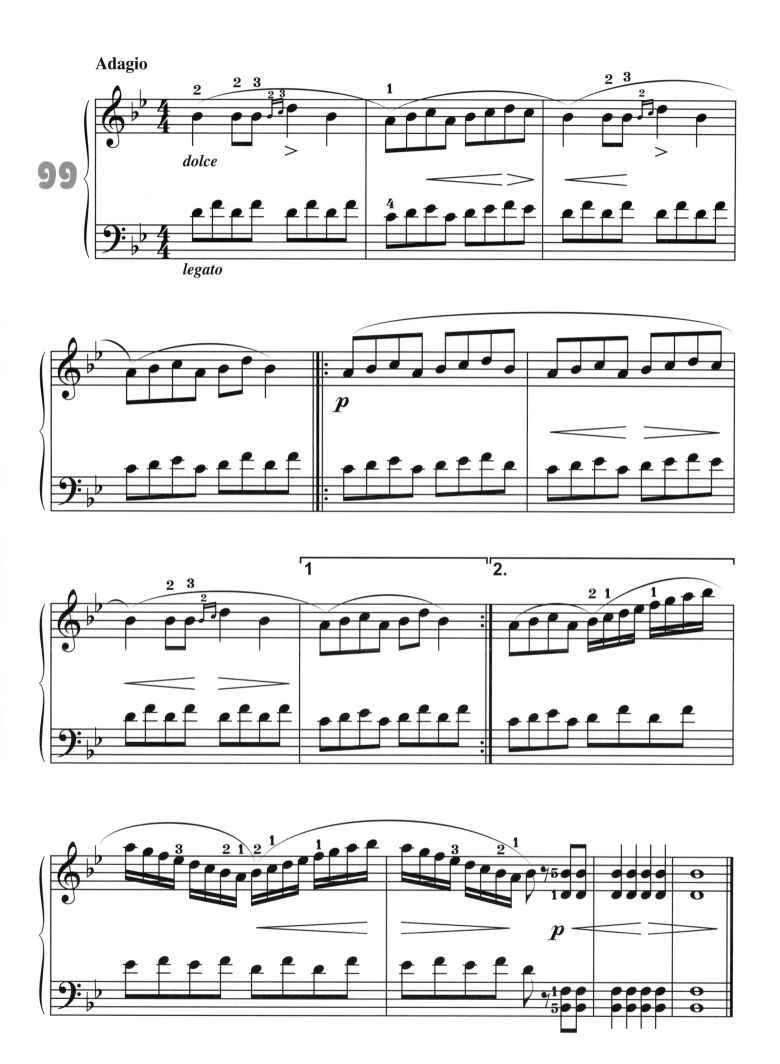

43

Allegro

100

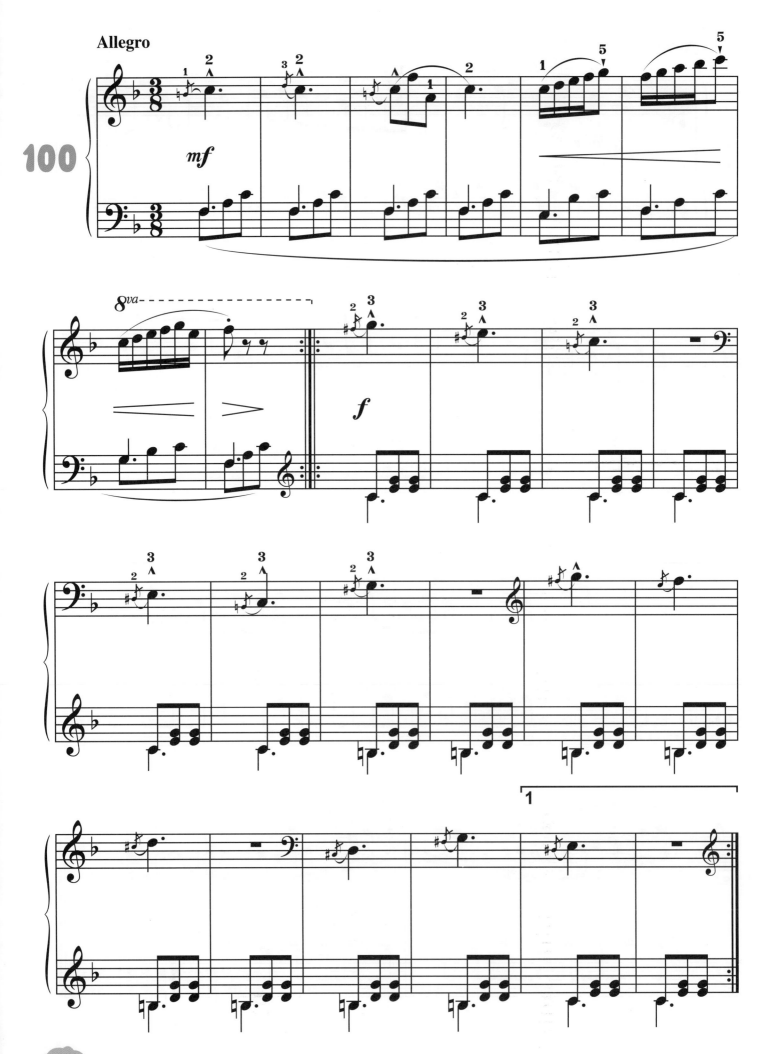

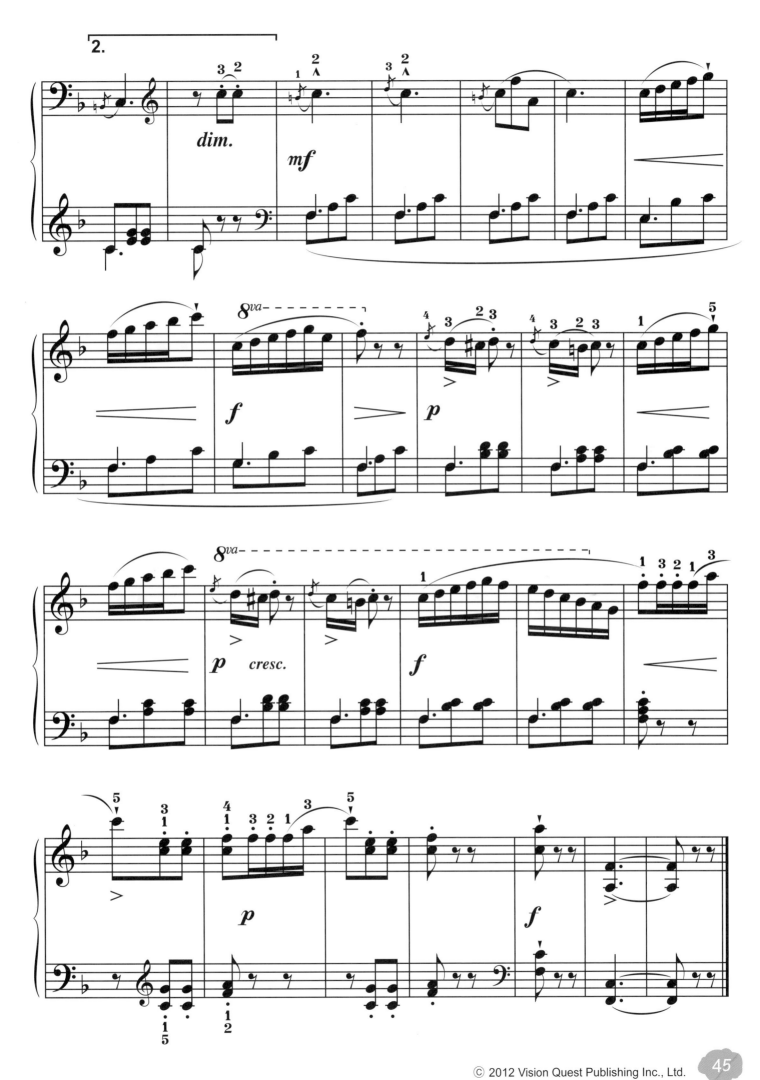

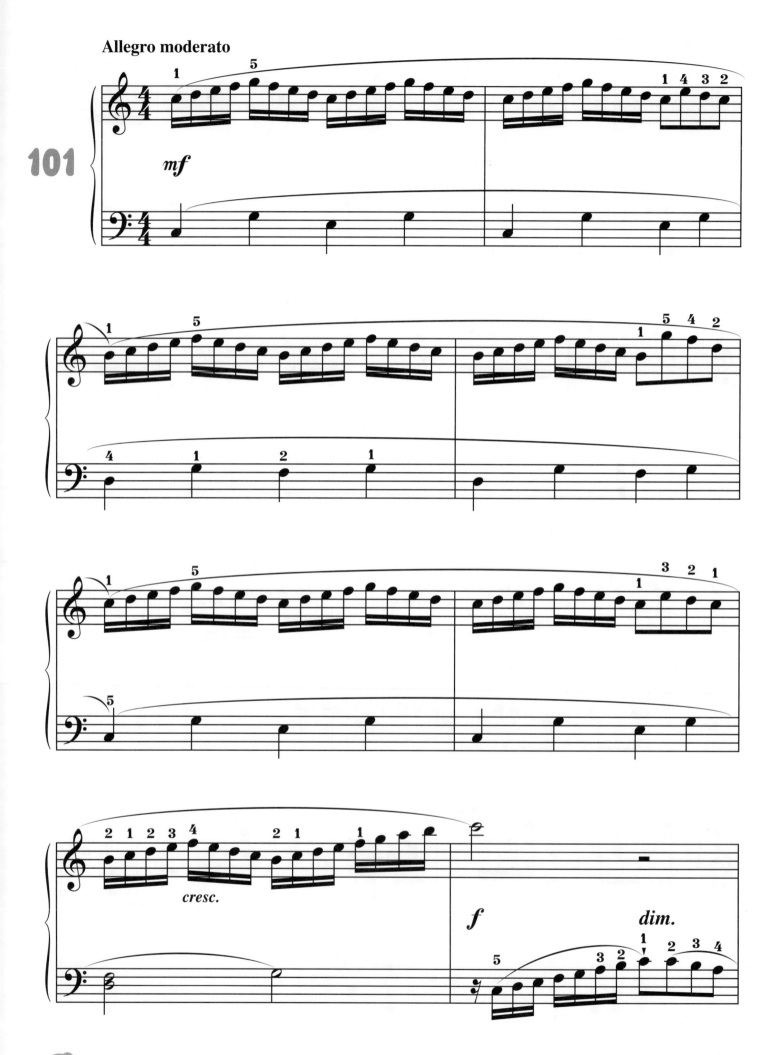

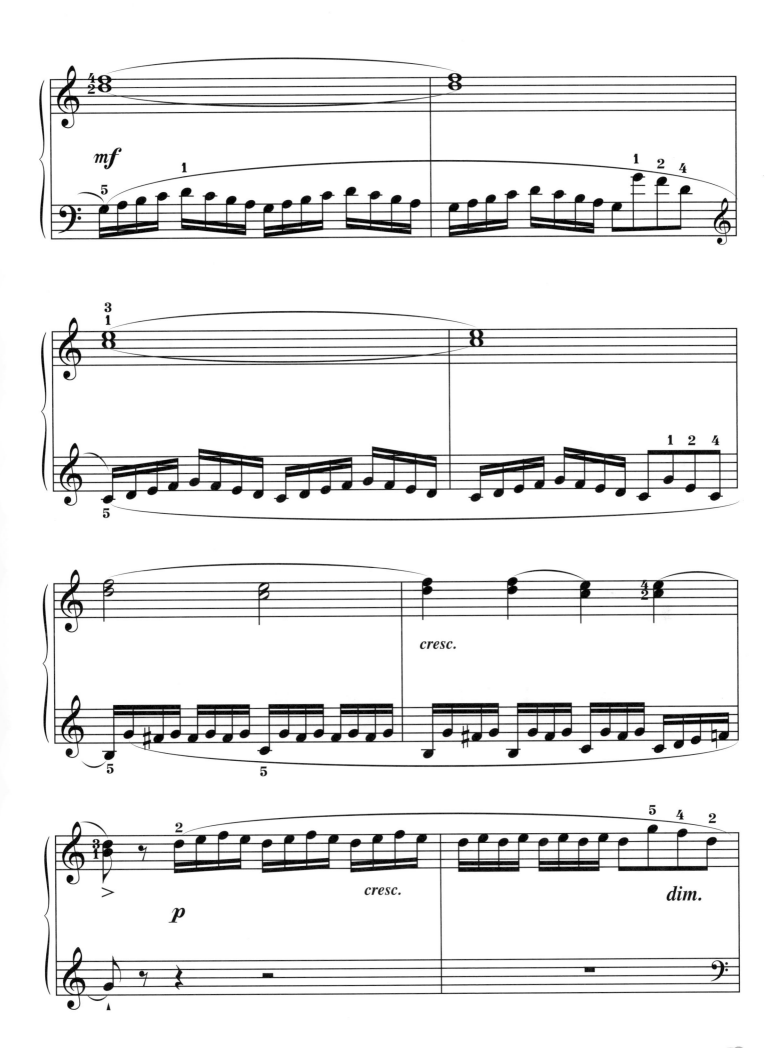

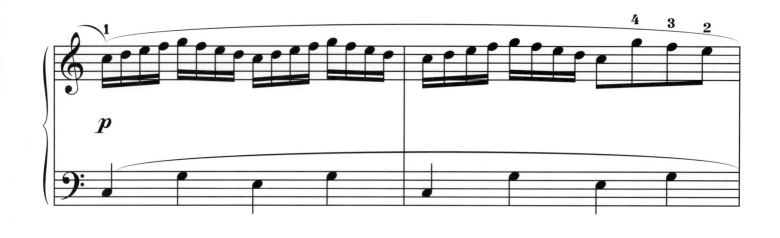

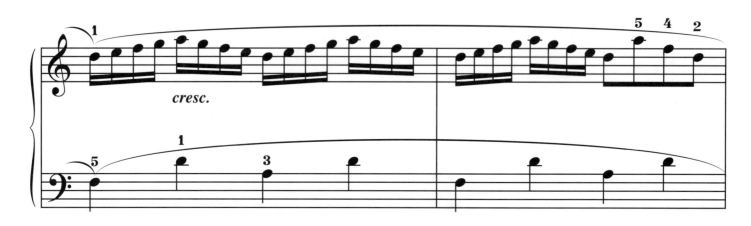

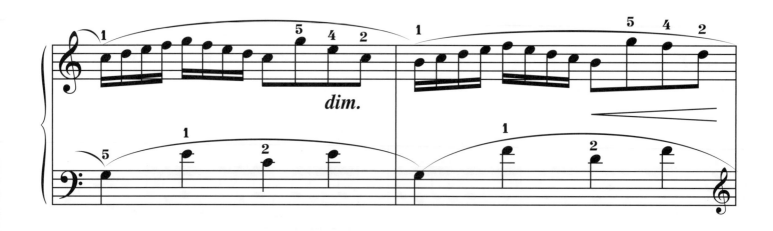

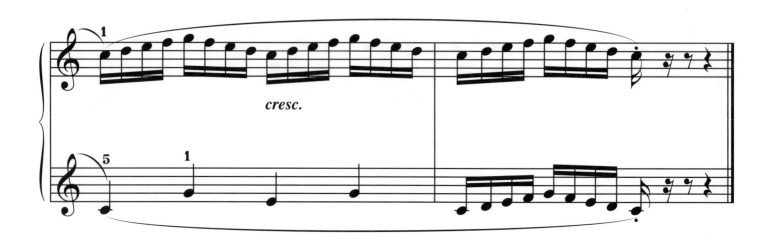

複附點四分音符

複附點四分音符	1又3/4拍半

是原音符加上它的1/2後，再加上它的1/4

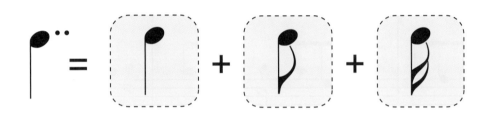

彈彈看

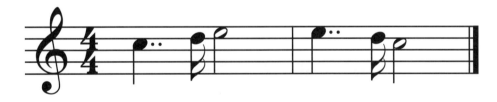

有時也可以使用另一種記譜法

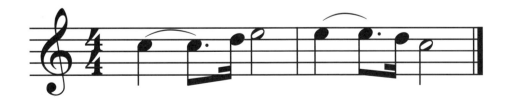

Moderato

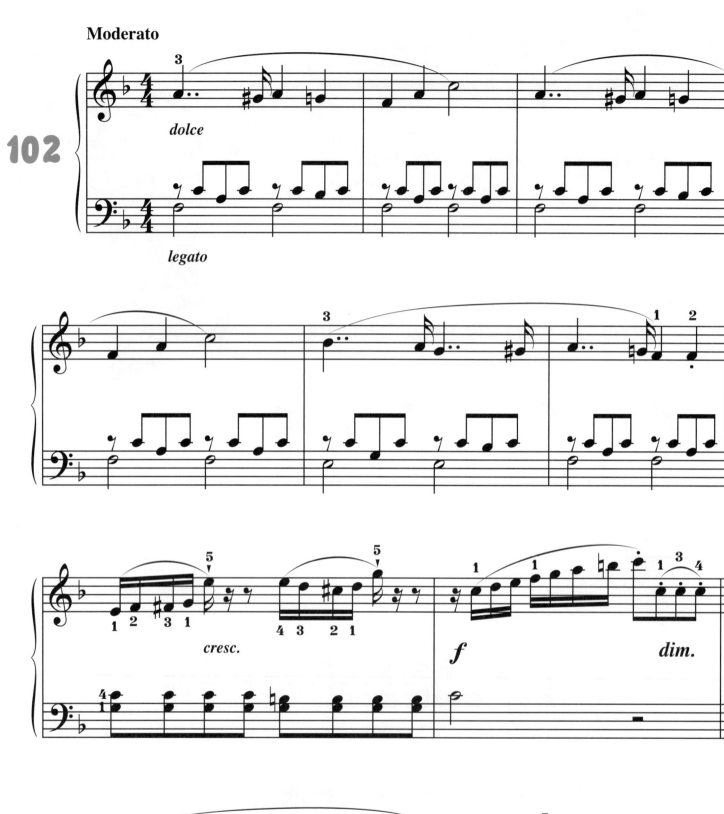

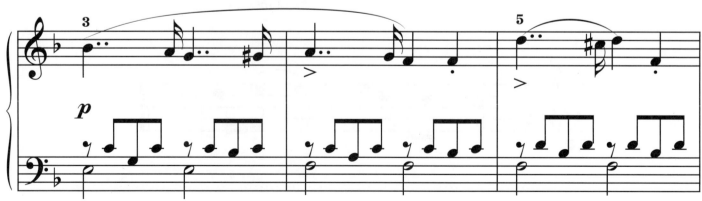

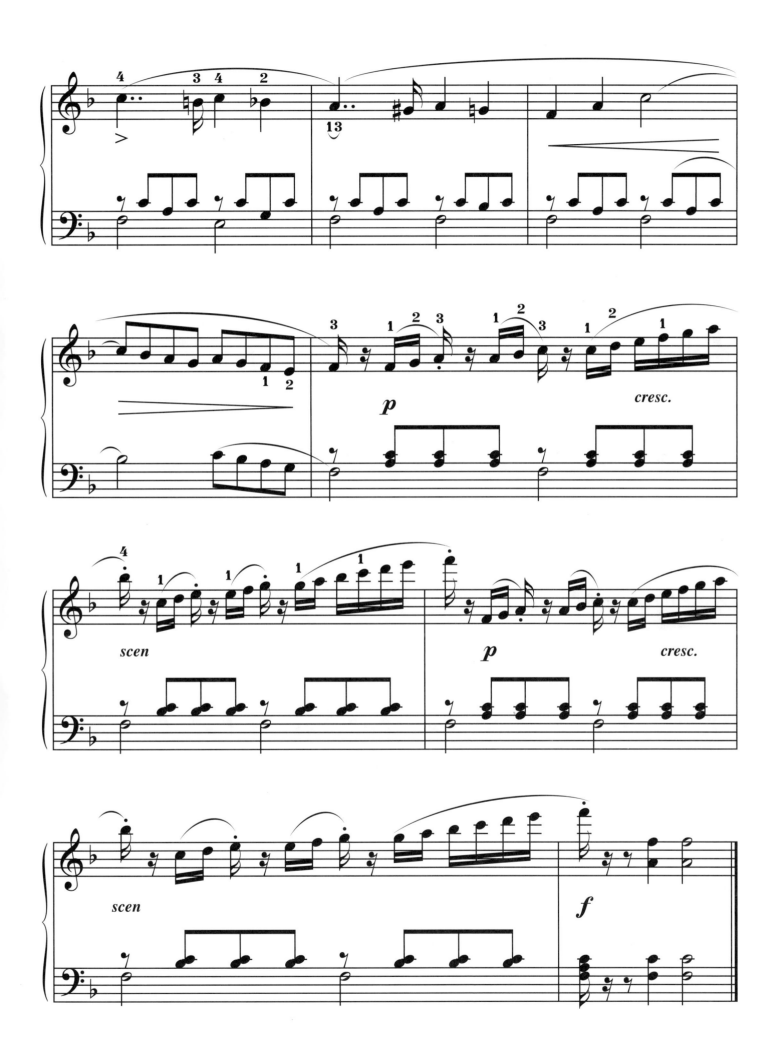

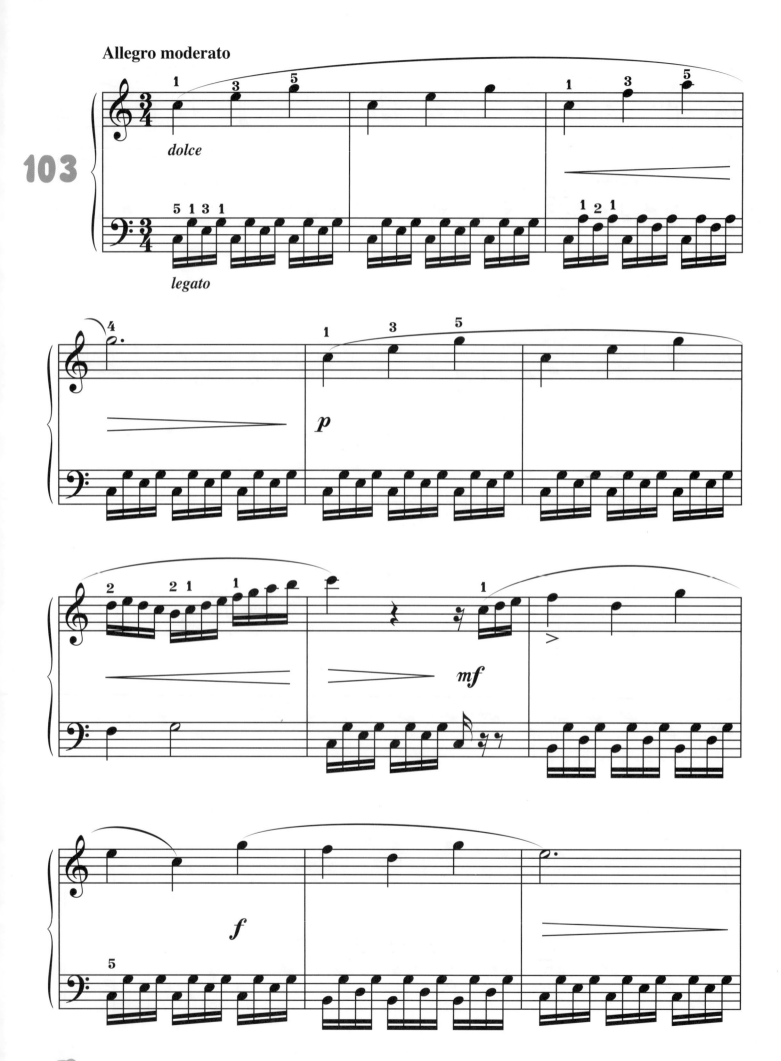

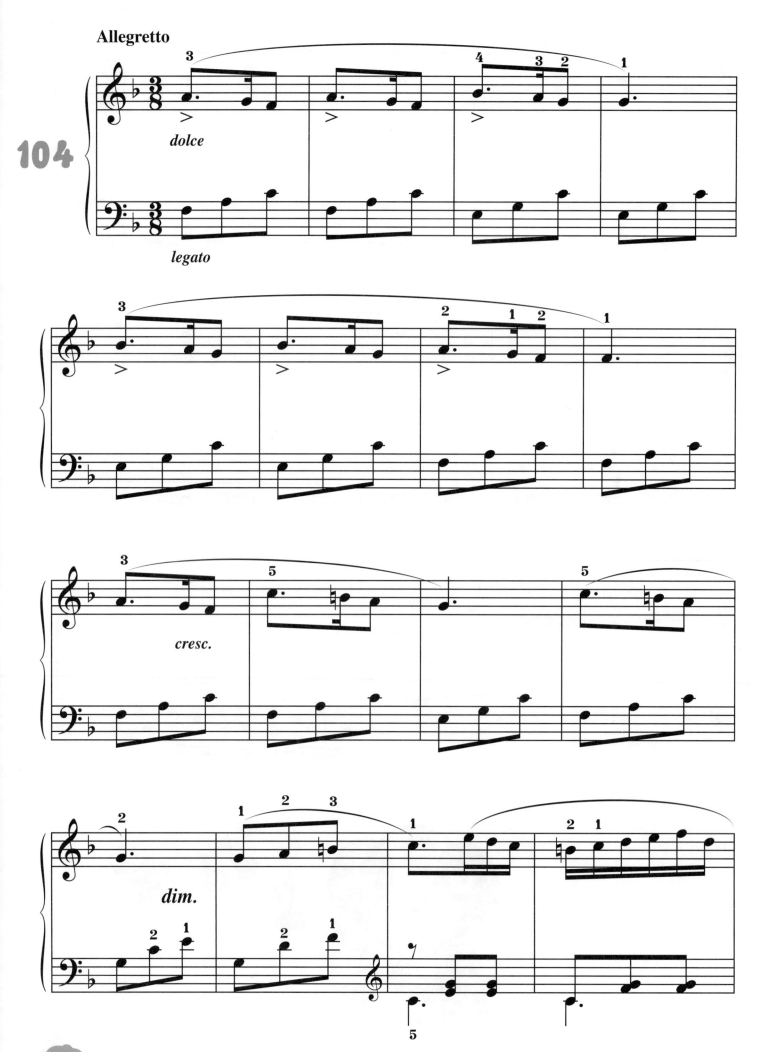

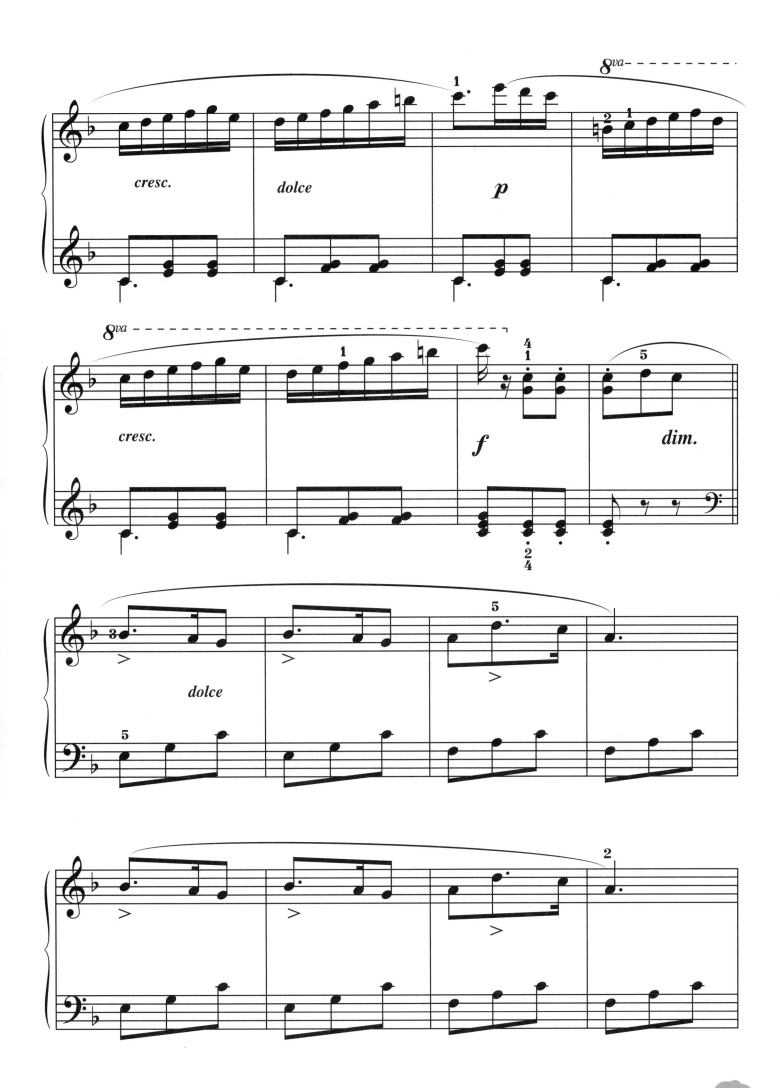

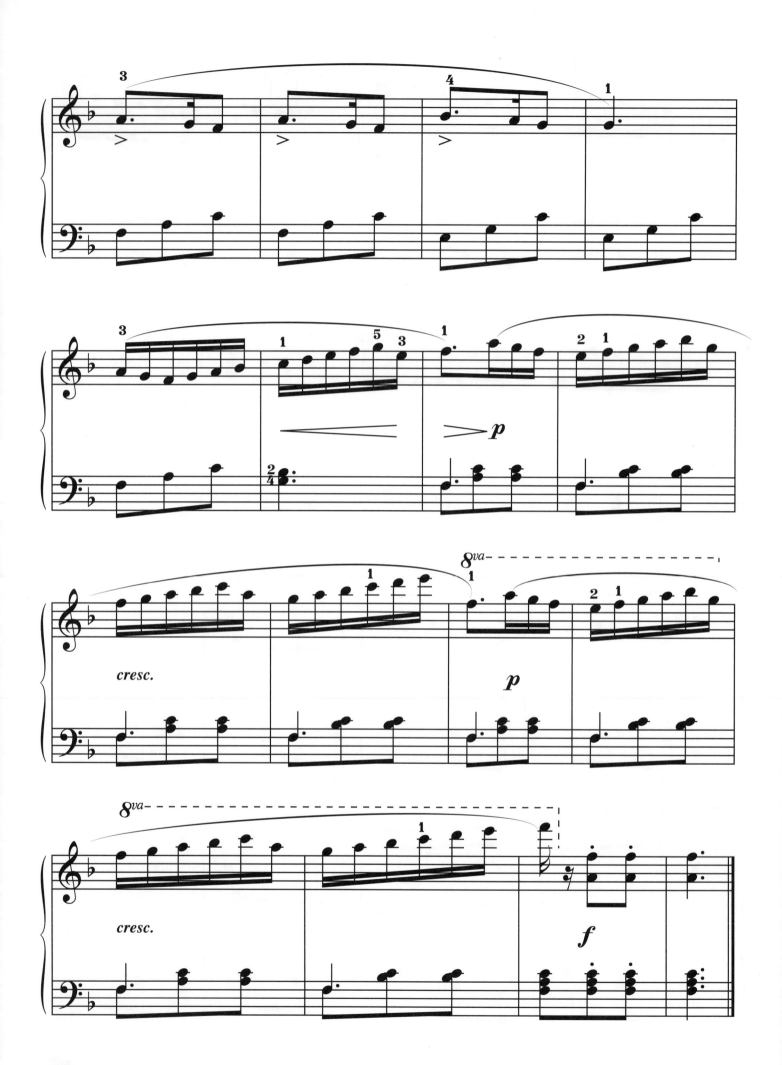

半音階練習

在八度音程內總共有12個半音，讓每個音之間的隔成為半音所構成的音階稱為半音階。

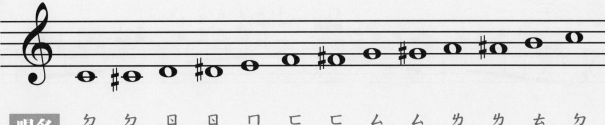

上行的半音階，要使用升記號的臨時記號表示。

| 唱名 | ㄅ
ㄜ | ㄅ
ㄧ | ㄇ
ㄨㄝ | ㄇ
ㄧ | ㄇ | ㄈ
ㄚ | ㄈ | ㄙ
ㄛ | ㄙ | ㄌ
ㄚ | ㄌ
ㄧ | ㄊ | ㄅ
ㄜ |

注意喔！ 上升的唱名變成加入「ㄧ」音

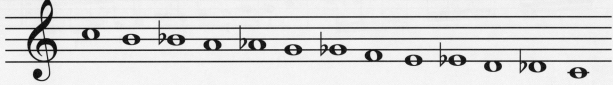

下行的半音階，要使用降記號的臨時記號表示。

| 唱名 | ㄅ
ㄜ | ㄊ
ㄧ | ㄊ
ㄟ | ㄌ
ㄚ | ㄌ
ㄟ | ㄙ
ㄜ | ㄙ | ㄈ
ㄚ | ㄇ
ㄧ | ㄇ | ㄇ
ㄨㄝ | ㄇ
ㄨㄚ | ㄅ
ㄜ |

注意喔！ 下降的唱名變成加入「ㄟ」音

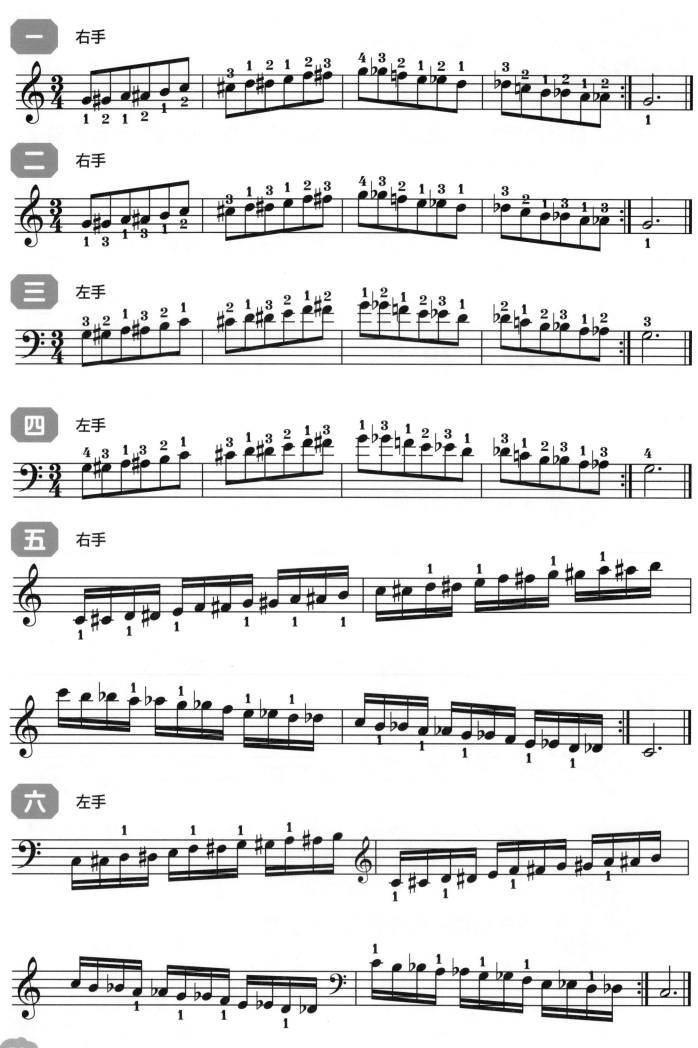

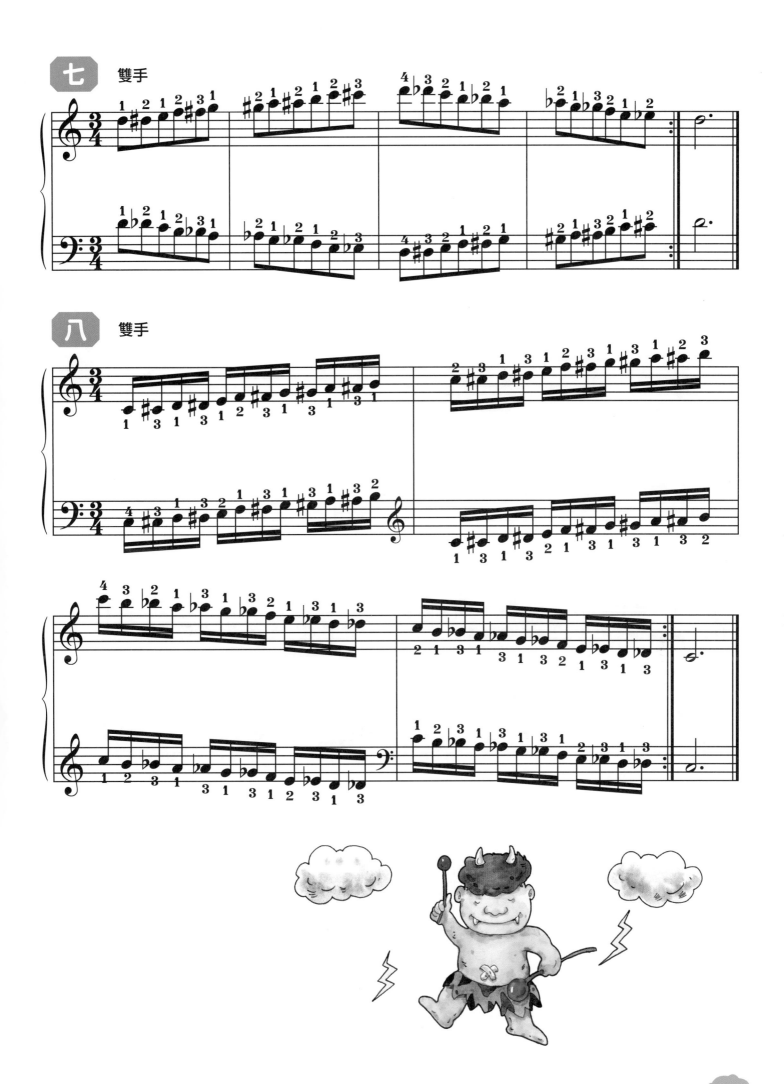

Allegro moderato

105

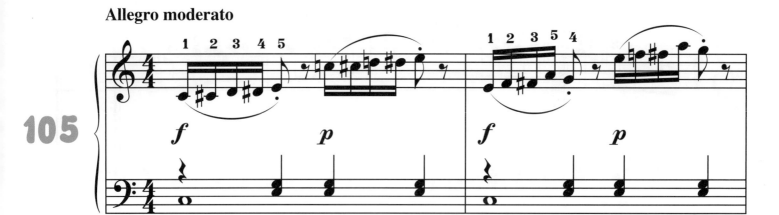

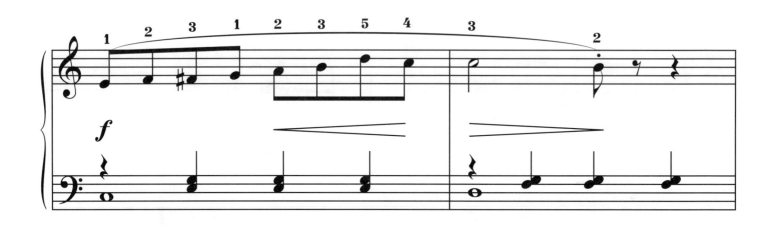

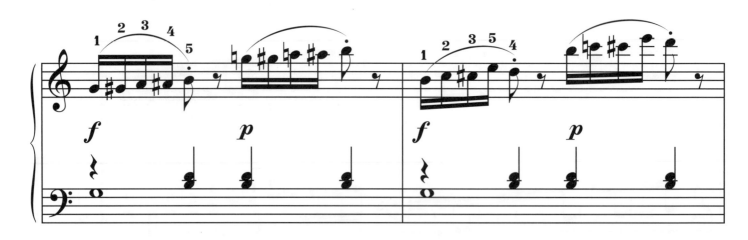

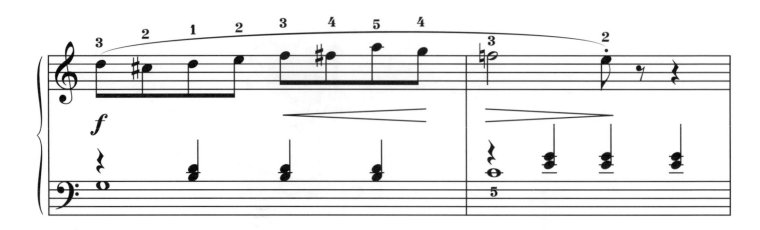

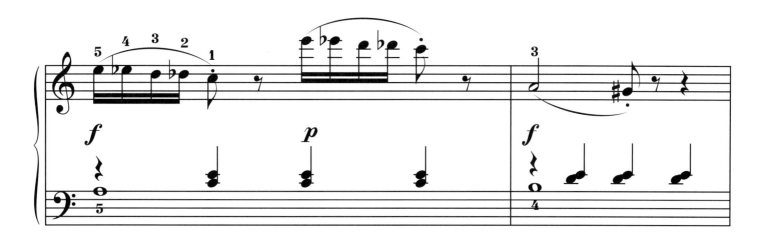

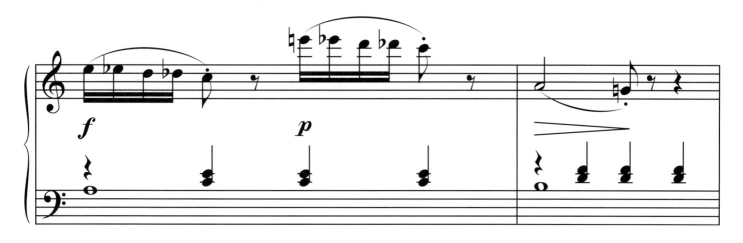

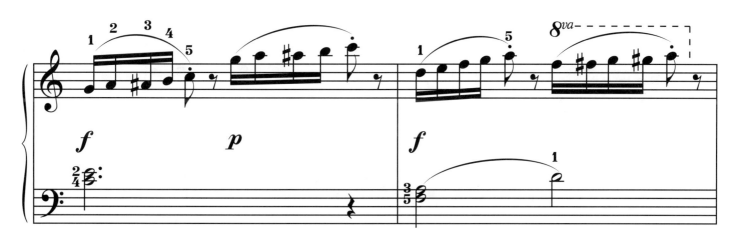

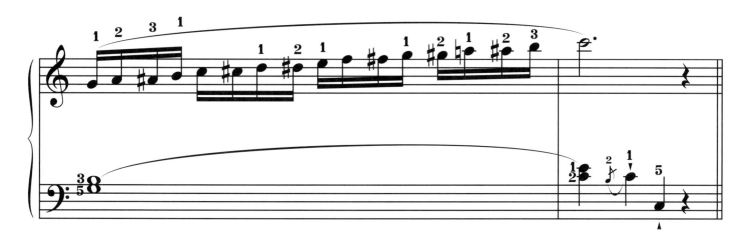

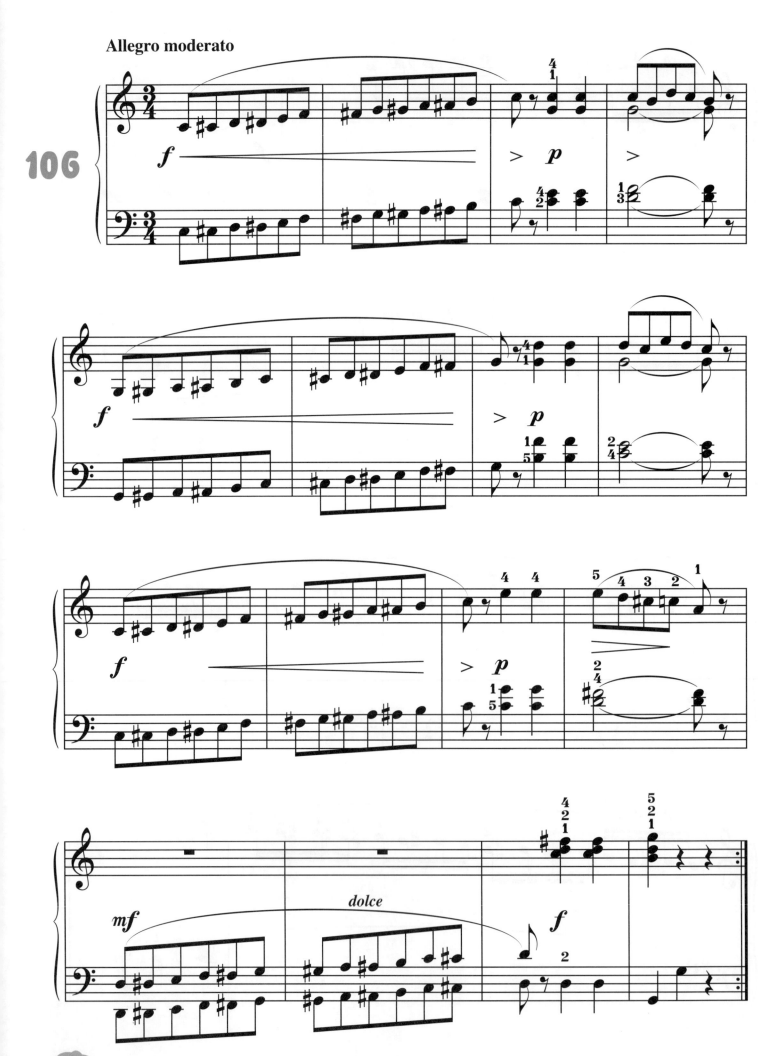

106

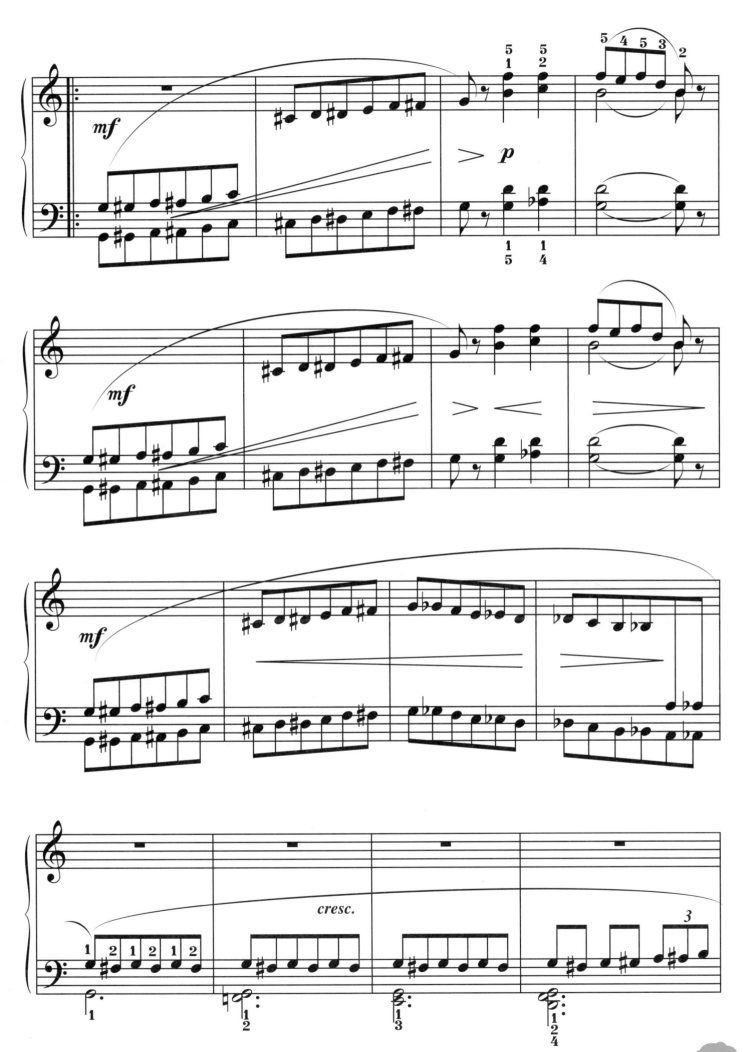

63

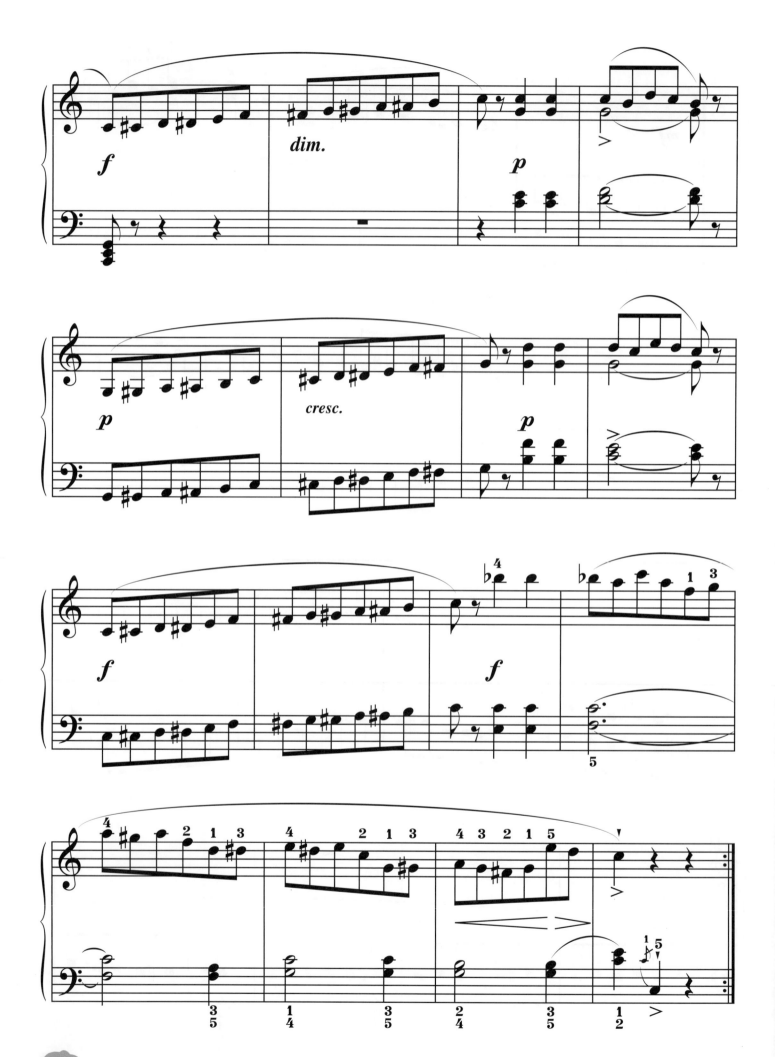

知識加油站

Q. 認識拜爾(Ferdinand Beyer)

A. 本套鋼琴教本的作者，他是一位德國作曲家，在西元1803年出生，死於1863年，拜爾的作品包括晚餐之歌(Evening Song)，短故事(A Short Story)，旋律之歌(Melody)，抒情之歌(Lyrical Piece)，二合一(Two in One)，和圓舞曲(Round Dance)⋯等沙龍風格鋼琴曲。

但拜爾最著名的還是這本給兒童學習鋼琴入門的拜爾基礎鋼琴教材，總共有106首，此教材在世界各地廣泛被使用，尤其是亞洲與拉丁美洲。

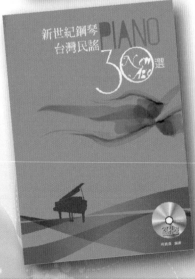

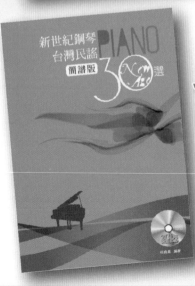

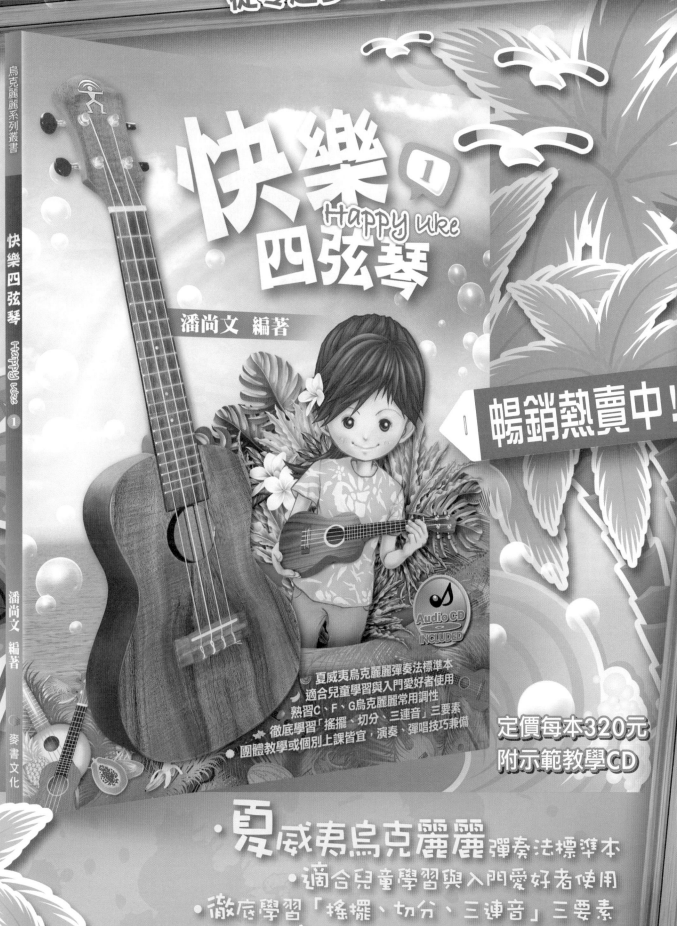

鋼琴動畫館

經典卡通的完美曲目
PIANO POWER PLAY SERIES ANIMATION

編曲・演奏
朱怡潔 Jessie Chu

首創國際通用大譜面開本,輕鬆視譜,分為
日本及西洋兩本鋼琴彈奏教學,皆採用走右
手鋼琴五線套譜,附贈全曲演奏學習光碟,
原曲採譜,重新編曲,難易適中,適合初學
進階彈奏者。

日本動漫

定價360 內附CD

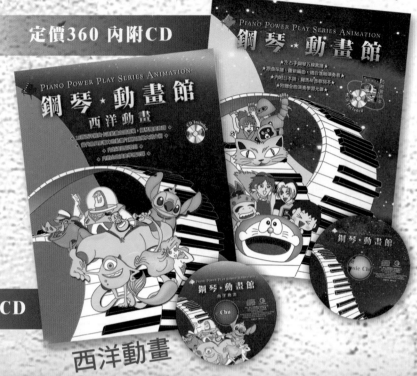

西洋動畫

定價360 內附CD

輕輕鬆鬆學
Keyboard （一）（二）

手提式電子琴／數位鋼琴入門教材
張 椁 編著

內附CD!

● 不限廠牌,適用於任何數位鋼琴與
　電子琴機種型號

● 詳細操作指引,
　教您如何正確使用數位鍵盤

● 全球首創圖解和弦指法,
　簡化視譜壓力

● 精采示範演奏光碟,
　一比一樂譜對照

● 注重樂理,指法練習,
　秉持正統音教觀念

（一）菊八開 / 120頁 / 定價360元

（二）菊八開 / 150頁 / 定價360元

Playtime 陪伴鋼琴系列

拜爾併用曲集

1～5

何真真、劉怡君 編著

拜爾併用曲集（一）（二）
特菊8開／附加CD／定價200元

拜爾併用曲集（三）（四）（五）
特菊8開／附加2CD／定價250元

- 本套書藉為配合拜爾及其他教本所發展出之併用教材。

- 每一首曲子皆附優美好聽的伴奏卡拉。

- CD 之音樂風格多樣，古典、爵士、搖滾、New Age……，給學生更寬廣的音樂視野。

- 每首 CD 曲子皆有前奏、間奏與尾奏設計完整，是學生鋼琴發表會的良伴。

麥書國際文化事業有限公司 發行
http://www.musicmusic.com.tw

郵政劃撥 / 17694713　戶名 / 麥書國際文化事業有限公司
詳情請洽吳小姐（02）23636166

交響情人夢 のだめカンタービレ 鋼琴演奏特搜全集

朱怡潔、吳逸芳 編著
每本 定價320元

日劇「交響情人夢」、「交響情人夢─巴黎篇」、「交響情人夢─最終樂章前篇」、「交響情人夢─最終樂章後篇」，經典古典曲目完整一次收錄。內含巴哈、貝多芬、林姆斯基、莫札特、舒柏特、柴可夫斯基...等古典大師著名作品。適度改編，難易適中，喜愛古典音樂琴友絕對不可錯過。

Playtime Piano Course

鋼琴晉級證書
Certificate Of Piano Performing

茲證明　學生

This certificate verifies

已完成 **拜爾鋼琴教本 第五級** 課程

has completed the course of Playtime Piano Course Level 5

恭禧你！
Congratulations

老師 *teacher*

日期 *date*

麥書文化